What is Botanical Art?

보태니컬 아트는 작가의 예술적 감각과 식물의 기본적인 지식을 토대로 아름다움을 묘사하는 미술 분야의 한 장르입니다. 식물의 세부 사항과 구도, 색상의 정확한 부분을 모두 묘사하고 과학적으로 기록해야 하는 보태니컬 일러스트레이션과는 달리 보태니컬 아트는 식물의 모든 세부 사항을 묘사할 필요는 없으나 식물 본연의 형태가 바탕이 되어 세밀하게 표현합니다.

채소와 열매도 보태니컬 아트의 소재가 될 수 있나요?

보태니컬 아트는 그려야 하는 소재를 정확히 이해하는 것이 제일 중요합니다. 대부분 꽃을 소재로 그리는 경우가 많다보니 간혹 '채소와 열매도 보태니컬 아트의 소재가 될 수 있나요?'라고 질문 주시는 분들이 종종 있습니다. 답변을 먼저 드리자면 '네! 그럼요, 얼마든지 가능합니다.' 보태니컬 (botanical)은 영어로 '식물(학)의'이라는 뜻입니다. 채소와 열매도 식물 중 하나로 꽃의 한 부분이 성장해서 과일이 되고 채소가 되니 세밀화의 충분한 소재가 됩니다.

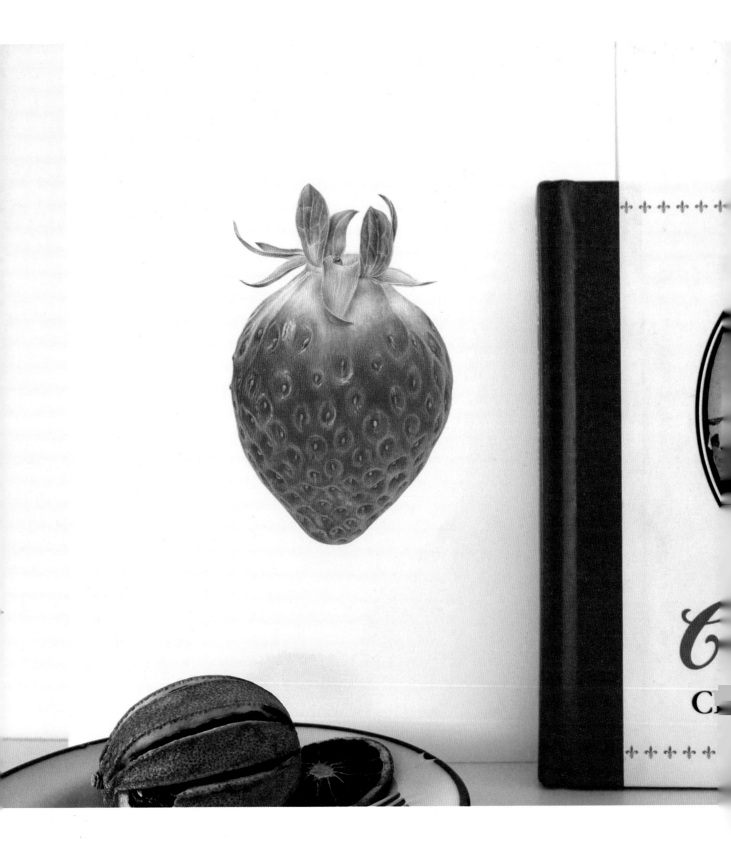

Vegetable Botanical Art

베지터블
보태니컬 아트

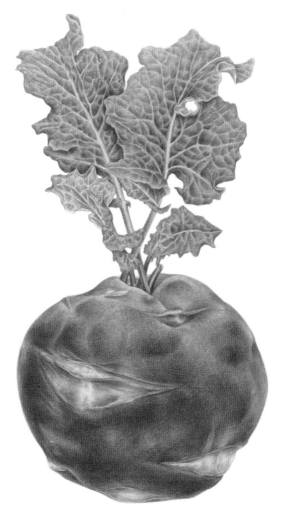

"식물을 그리는 아름다운 순간과 행복을 여러분들과 함께 나누고 싶습니다."

어릴 적 아버지는 마당과 옥상에 다양한 식물을 심으셨습니다. 여름이면 주렁주렁 열린 포도를 보며 신이 났고, 가을에는 대추나무에 열린 열매를 따 먹으며 즐거워하던 시절이 떠오릅니다. 그때부터 자연이 주는 행복을 알았을까요? 세월이 많이 흐른 지금도 제 주변에는 꽃과 나무로 가득합니다.

어릴 적부터 그림을 좋아했던 제 장래 희망은 언제나 화가였습니다. 중학교 때부터 남아공 케이프타운에서 학창시절을 보냈고, 대학에서는 인테리어와 텍스타일 디자인을 전공했습니다. 식물과 그림을 좋아하는 저에게 남아공에서의 생활은 아프리카의 광활한 자연을 누리고 신비한 식물들을 쉽게 접할 수 있었던 축복 가득한 시간이었고 보태니컬 아트 작가로 성장할 수 있는 바탕이 되었습니다.

식물을 관찰하고 그 아름다운 순간을 나만의 예술로 묘사하는 과정은 참 즐겁습니다. 보태니컬 아트는 식물의 세밀한 부분까지 표현하기 때문에 시간이 많이 소요되고 어려워 보입니다. 그래서 많은 분이 시작을 망설이시죠. 하지만 걱정하지 않으셔도 됩니다. 식물을 관찰하는 눈과 꾸준히 연습하려는 열정만 있으면, 실력이 금방 향상되어 멋진 작품을 완성할 수 있습니다.

『베지터블 보태니컬 아트』 개정판을 준비하며 처음 제가 보태니컬 아트를 배우던 시절을 떠올렸습니다. 그때 내가 어떤 그림을 그리고 싶었고 또 어떤 기법들을 배우고 싶었는지, 선생이 아닌 배우는 학생의 입장으로 돌아가 하나하나 준비했습니다. 이번 개정판은 이전 도서에서 아쉬웠던 부분을 보강하고, 중급편을 새로 추가해 다양한 채색 기법을 익히며 여러 색상과 디테일을 묘사하는 방법을 배울 수 있습니다. 8년간 화실에서 보태니컬 아트를 가르친 경험과 노하우를 모아 완성한 『베지터블 보태니컬 아트』가 많은 분에게 꿈과 행복을 심어드릴 수 있는 작은 씨앗이 되길 바랍니다.

마지막으로 언제나 저를 위해 응원해주고 함께해주는 제니리 보태니컬아트와 IKBA 보태니컬아트 교육협회 회원, 작가님들께 감사 인사드리며 저를 위해 매일 기도해주시는 부모님과 가족에게 사랑을 전합니다.

Jenny Lee

contents

PART 2 ————————————

보태니컬 아트를 그리는 시간 : 초급편

 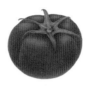
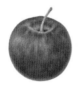 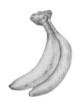 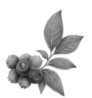
 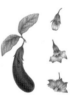
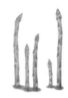 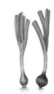

PART 3 ─────────────

보태니컬 아트를 그리는 시간 : 중급편

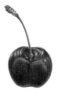

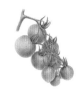

PART 4 ―――――――――――――
보태니컬 아트를 경험하는 시간

Jenny Lee Botanical Art

보태니컬 아트와
친해지는 시간

보태니컬 아트

도구 소개

그림을 그리기 전에 가장 먼저 해야할 일은 본인이 어떤 장르의 미술을 배우고 그리는지 정확히 알고 재료를 선택하는 것입니다. 가장 기본이 되는 색연필과 종이는 물론 여타 다른 재료들도 종류가 매우 다양하므로, 어떤 재료를 선택하느냐에 따라 작품의 완성도가 달라집니다. 독학으로 그림을 그리다가 포기하고 화실을 찾아오는 분들의 대부분은 재료 선택에 문제가 있는 경우가 많았습니다. 그만큼 재료 선택은 작품 완성도에 중요한 역할을 합니다.

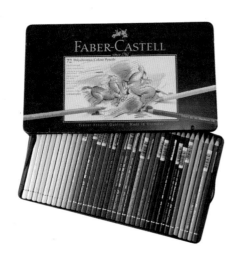

1. 색연필(전문가용 파버카스텔 유성 색연필)

이 책에서 사용하는 색연필은 **전문가용 파버카스텔 유성 색연필**입니다. 다른 브랜드의 색연필을 사용해도 좋지만, 파버카스텔은 훌륭한 품질의 안료로 구성되어 있어 색발림, 색혼합, 디테일 묘사가 다른 브랜드 색연필에 비해 뛰어납니다. 수성 색연필(알버트뒤러)과 유성 색연필(폴리크로모스)로 구성되어 있으며 두 가지 모두 보태니컬 아트에 사용 가능합니다. 수성은 유성에 비해 혼색이 좀 더 잘 되지만, 습도에 약하기 때문에 장마철에는 뭉개짐 현상이 있어 세밀한 작업이 어려울 수 있습니다. 초보자의 경우 계절과 날씨에 상관없는 유성 색연필을 사용하는 것이 좋으며, 나중에 그림에 익숙해지면 수성 색연필도 사용해보면서 본인에게 맞는 색연필을 찾으면 됩니다.

전문가용 파버카스텔 유성 색연필은 120가지의 색상이 있지만, 책에서는 72색 세트 색연필을 기준으로 사용하였고 여기에 **103, 119, 167, 172, 278번** 색상의 색연필을 추가했습니다. 중급편을 채색할 때는 초급편에 비해 훨씬 디테일한 묘사를 진행하게 되므로 **127, 160, 169, 230, 232, 268, 270번** 색상의 색연필도 추가로 필요합니다.

전문가용 파버카스텔 유성 색연필 이외에 **까렌다쉬 루미넌스 6901의 041번, 713번** 색연필과 **까렌다쉬 수프라컬러 소프트 수성** 색연필 **002번, 221번** 색연필도 필요하니 해당 색상은 별도로 구매해서 구비하도록 합니다.

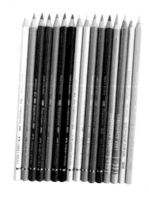

2. 종이(왼쪽부터 브리스톨지 270g, 파브리아노 수채용지 세목 300g, 제도패드북 260g)

보태니컬 아트는 종이 선택도 매우 중요합니다. 종이는 g/m² 평량으로 구분하는데, 평량은 종이의 무게를 나타내는 단위이며 숫자가 높을수록 종이의 무게가 무겁고 두꺼운 것입니다. 대체로 그램(g)으로 부르며 보태니컬 아트에서 사용하는 종이는 260g 이상이 되어야 색연필의 압력을 견딜 수 있습니다. 우리가 평소 사용하는 A4용지가 75~80g이니 종이의 무게를 대략적으로나마 가늠할 수 있을 것 같습니다. 보태니컬 아트를 처음 시작한다면 **제도패드북**을 사용하는 것이 좋고, 이후 어느 정도 연습과 모작에 익숙해지면 **브리스톨지**나 **수채용지 세목** 등 다양한 종이를 써보며 본인에게 맞는 종이를 찾는 것이 좋습니다. 이 책에서 완성한 초급편 작품은

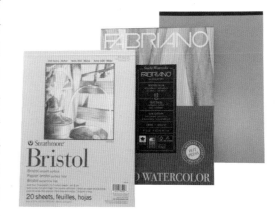

제도패드북을 사용했으며, 중급편 작품에서는 브리스톨지를 사용해 그렸습니다.

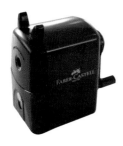

3. 연필깎이(파버카스텔 핸들 연필깎이)

세밀화는 대부분 색연필 심을 뾰족한 상태로 유지하며 채색해야 잘 뭉개지지 않고 디테일한 묘사를 할 수 있습니다. 그러므로 심이 부러지지 않으면서도 뾰족하게 잘 깎이는 품질 좋은 연필깎이를 선택하는 것이 중요합니다.

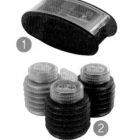

4. 휴대용 연필깎이(신한화구 KUM 샤프너)

작은 사이즈로 휴대하기 편리해, 밖에서도 사용이 가능한 휴대용 연필깎이입니다. 이때도 뾰족하게 잘 깎이는 연필깎이를 구매하는 것이 좋습니다.

❶ **쿰 AS2(롱 포인트 샤프너)** : 고탄소강 카본 스틸 칼날이 장착되어 매우 정밀하게 연필을 깎을 수 있는 샤프너입니다. 2개의 홀로 설계되어 있으며, 1번 홀은 심을 감싸고 있는 우드만을 깎아내고 2번 홀은 연필심만을 깎아냅니다. 심을 길고 날카롭게 연마할 수 있어 채색할 때 오랫동안 뾰족한 상태를 유지할 수 있습니다.

❷ **쿰 442M2(숏 포인트 샤프너)** : 직경 8mm, 11mm 연필 전용 숏 포인트 샤프너입니다. 2개의 홀로 설계되어 있으며, 1번 홀은 심을 감싸고 있는 우드만을 깎아내고 2번 홀은 연필심만을 깎아냅니다. 심을 짧고 뾰족하게 깎을 수 있어 세밀한 묘사를 할 때 사용하면 좋습니다.

5. 파버카스텔 샌드 페이퍼 보드(블록), 심갈이 사포, 종이 사포

색연필 심을 뾰족하게 갈아야 할 때 사용합니다. 샌드 페이퍼 보드를 구매할 때는 표면이 너무 거칠지 않은 것으로 선택해야 심이 부러지지 않고 원하는 만큼 뾰족하게 갈 수 있습니다. 만약 샌드 페이퍼 보드가 없다면 철물점이나 문구점에서 부드러운 종이 사포를 구매하여 사용해도 됩니다.

6. 커터칼

샌드 페이퍼 보드와 똑같이 색연필 심을 뾰족하게 만들 때 사용합니다. 커터칼을 사용할 때는 손이 다치지 않도록 주의합니다.

7. 제도비

부드러운 솔로 되어 있으며 그림을 그리면서 발생하는 색연필 가루나 지우개 가루 등을 종이에 손상 없이 털어주는 브러쉬입니다. 세밀화에서는 색연필 가루를 바로 털어줘야 색이 뭉개지지 않고 곱게 채색되어 디테일 묘사가 깨끗하게 되는데, 이때 제도비를 사용하면 깔끔하게 정리할 수 있습니다.

8. 지우개

❶ **파버카스텔 떡지우개(니더블 지우개)** : 그림 전사 후 연필선을 연하게 지우거나 음영 조절을 할 때 사용합니다. 또한 작품을 마무리할 때 여백에 묻어난 색연필 가루를 지울 때도 사용합니다.

❷ **일반 지우개** : 스테들러 라소플라스트 지우개로 종이에 가루가 많이 남지 않고 잘 지워집니다.

❸ **모래 지우개** : 일반 지우개로 잘 지워지지 않는 부분에 사용합니다. 이때 지우개 판을 함께 사용하면 원하는 부분을 깨끗이 지울 수 있습니다. 단, 세게 힘을 주어 지우면 종이에 손상이 생기니 주의합니다.

❹ **샤프 지우개 or 전동 지우개** : 좁은 면적의 세밀한 부분을 깨끗하게 지울 수 있습니다.

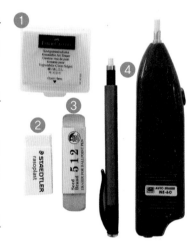

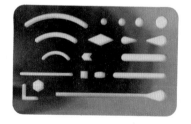

9. 지우개판

다양한 모양이 새겨져 있는 지우개판입니다. 지우고자 하는 부분에 지우개판을 놓고 지우면 깔끔하게 지울 수 있습니다.

10. 연필깍지

색연필이 짧아졌을 때 사용합니다. 짧아진 색연필의 뒤쪽에 꽂으면 길이가 길어져 손으로 쥐기에도 편하고 색연필을 끝까지 알뜰하게 사용할 수 있습니다.

11. 도트펜 & 심 없는 샤프

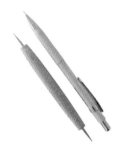

종이를 눌러 식물의 잎맥이나 털 등 작은 모양의 질감을 표현할 때 사용합니다. 도트펜을 사용하는 것이 가장 좋지만 도트펜이 없다면 심 없는 샤프를 사용해도 됩니다. 심 없는 샤프를 사용할 때는 샤프의 끝부분이 날카로우므로 종이가 찢어지지 않도록 주의하며 적당한 힘을 가하도록 합니다. 도트펜의 사용 방법은 'PART 1-2. 색연필 사용법 : 도트펜과 색연필을 사용한 세부 묘사(p.25)'를 참고합니다.

12. 4B연필

미술용 연필로 검고 진한 것이 특징이며 주로 스케치를 할 때 사용하지만 보태니컬 아트에서는 전사 과정에서 도안의 뒷면을 칠하는 용도로 사용합니다. 전사하는 방법은 'PART 1-2. 색연필 사용법 : 전사 방법(p.27)'을 참고합니다.

13. 마스킹테이프

도안을 옮기는 전사 과정에서 종이와 전사 용지가 흔들리지 않도록 고정하는 역할을 합니다.

14. 픽사티브(정착액)

색연필로 그린 그림 위에 분사해 그림을 오래 보존하기 위한 정착액입니다. 완성한 작품을 보관할 때 픽사티브를 분사한 후 말리면 색상도 오래 유지되고 코팅의 효과도 있습니다.

15. 산다케이스 & 포트폴리오 파일

작품 보관용 케이스입니다. 플라스틱으로 되어 있기 때문에 케이스나 파일 안에 작품을 넣으면 종이가 구겨지거나 찢어지는 일 없이 작품을 들고 이동할 수 있습니다.

컬러 차트

» 전문가용 파버카스텔 유성 색연필 72색

	101	화이트 white		129	핑크 매더 레이크 pink madder lake
	102	크림 cream		131	미디엄 플레쉬 medium flesh
	104	라이트 옐로우 글레이즈 light yellow glaze		132	라이트 플레쉬 light flesh
	105	라이트 카드뮴 옐로우 light cadmium yellow		133	마젠타 magenta
	106	라이트 크롬 옐로우 light chrome yellow		134	크림슨 crimson
	107	카드뮴 옐로우 cadmium yellow		136	퍼플 바이올렛 purple violet
	108	다크 카드뮴 옐로우 dark cadmium yellow		140	라이트 울트라마린 light ultramarin
	109	다크 크롬 옐로우 dark chrome yellow		141	델프트 블루 delft blue
	110	프셀로우 블루 phthalo blue		142	매더 madder
	111	카드뮴 오렌지 cadmium orange		145	라이트 프셀로우 블루 light phthalo blue
	112	리프 그린 leaf green		146	스카이블루 skyblue
	115	다크 카드뮴 오렌지 dark cadmium orange		149	블루쉬 터콰이즈 bluish turquoise
	118	스칼렛 레드 scarlet red		151	힐리아블루 레디쉬 helioblue–reddish
	120	울트라마린 ultramarine		153	코발트 터콰이즈 cobalt turquoise
	121	페일 제라늄 레이크 pale geranium lake		155	힐리오 터콰이즈 helio turquoise
	124	로즈 카르민 rose carmine		156	코발트 그린 cobalt green
	125	미들 퍼플 핑크 middle purple pink		157	다크 인디고 dark indigo
	126	퍼머넌트 카르민 permanent carmine		158	딥 코발트 그린 deep cobalt green

161	프셀로우 그린 phthalo green	
163	에메랄드 그린 emerald green	
165	주니퍼 그린 juniper green	
168	얼스 그린 옐로우리쉬 earth green yellowish	
170	메이 그린 may green	
171	라이트 그린 light green	
173	올리브 그린 옐로우리쉬 olive green yellowish	
174	크로뮴 그린 오펙 chromium green opaque	
176	반 다이크 브라운 van dyck brown	
177	월넛 브라운 walnut brown	
180	로 엄버 raw umber	
181	페인스 그레이 payne's grey	
184	다크 나폴리 오커 dark naples ochre	
185	나폴리 옐로우 naples yellow	
186	테라코타 terracotta	
187	번트 오커 burnt ochre	
188	생귄 sanguine	
190	베니션 레드 venetian red	

191	폼페이안 레드 pompeian red	
194	레드 바이올렛 red-violet	
199	블랙 black	
205	카드뮴 옐로우 레몬 cadmium yellow lemon	
217	미들 카드뮴 레드 middle cadmium red	
219	딥 스칼렛 레드 deep scarlet red	
225	다크 레드 dark red	
226	알리자린 크림슨 alizarin crimson	
231	콜드 그레이 II cold grey II	
233	콜드 그레이 IV cold grey IV	
246	프러시안 블루 prussian blue	
247	인단트렌 블루 indanthrene blue	
249	모브 mauve	
264	다크 프셀로우 그린 dark phthalo green	
267	파인 그린 pine green	
271	웜 그레이 II warm grey II	
274	웜 그레이 V warm grey V	
283	번트 시너 burnt siena	

» 전문가용 파버카스텔 유성 색연필 추가 12색

	103	아이보리 ivory
	119	라이트 마젠타 light magenta
	127	핑크 카민 pink carmine
	160	망가니즈 바이올렛 manganese violet
	167	퍼머넌트 그린 올리브 permanent green olive
	169	카풋 모르툼 caput mortuum
	172	얼스 그린 earth green
	230	콜드 그레이 I cold grey I
	232	콜드 그레이 III cold grey III
	268	그린 골드 green gold
	270	웜 그레이 I warm grey I
	278	크롬 옥시드 그린 chrome oxide green

» 까렌다쉬 루미넌스 6901 추가 2색

	041	아프리콧 apricot
	713	미들 버디그리 middle verdigris

» 까렌다쉬 수프라컬러 소프트 수성 색연필 추가 2색

	002	실버 그레이 silver grey
	221	라이트 그린 light green

색연필 사용법

색연필 사용법

세밀화는 대부분 색연필 심을 뾰족한 상태로 유지하며 채색해야 정교한 작업을 할 수 있습니다. 색상을 혼합하거나 식물의 디테일을 묘사할 때, 색연필 심이 많이 닳아 있으면 색이 뭉개지거나 디테일을 정교하게 묘사하지 못해 작품의 완성도가 떨어지게 됩니다. 보태니컬 아트를 할 때는 색연필 심을 뾰족하게 유지하며 작품을 완성하도록 합니다.

심이 닳은 색연필 심이 뾰족한 색연필

색연필 심을 뾰족한 상태로 유지하며 채색하면 세밀한 묘사는 물론 혼색이 고르게 잘됩니다. 심을 뾰족하게 만들 때는 연필깎이를 사용해도 좋지만 샌드 페이퍼 보드나 종이 사포, 커터칼을 사용해 끝부분만 다듬어도 됩니다.

TIP 샌드 페이퍼 보드나 종이 사포, 커터칼과 관련된 내용은 'PART 1-1. 보태니컬 아트 : 도구 소개(p.12)'를 참고하세요.

색연필 채색 기법

본격적으로 보태니컬 아트를 시작하기 전에 먼저 색연필 다루는 방법을 소개합니다. 색연필은 우리가 흔하게 접하는 미술 도구로 매우 친숙하지만 보태니컬 아트를 할 때는 몇 가지 기본 채색 기법이 필요합니다. 여러 개의 선이 모여 면이 되고, 면이 쌓여 밀도가 생긴다는 것을 기억하면서 하나씩 따라 연습해 봅니다.

» 필압 조절하기

색을 고르게 칠하거나 작품의 디테일을 살리기 위해서는 필압 조절이 가장 중요합니다. 가장 기본이 되는 선 긋기부터 면 채우는 방법과 밀도 높이는 방법, 그러데이션 하는 방법까지 알려드립니다.

• 일정한 필압으로 선 긋기

일정한 필압으로 간격을 두고 직선을 긋습니다. 가로선과 세로선을 모두 연습합니다.

• 강/약 조절하여 선 긋기

보태니컬 아트에서 선의 강/약 조절은 식물의 자연스러운 느낌을 묘사하는 데 중요한 역할을 합니다. 그림을 보고 반복적으로 연습합니다.

1. 강-약-강-약(직선)
손에 힘을 주었다 뺐다를 반복하며 직선을 긋습니다.

2. 강-약-강-약(곡선)
손에 힘을 주었다 뺐다를 반복하며 곡선을 긋습니다.

3. 강-약(직선)
시작점에서 강하게 선을 그리고, 오른쪽으로 이동하면서 조금씩 손에 힘을 빼 연하게 긋습니다.

• 일정한 필압으로 면 채우기(밀도 높이기)

일정한 필압으로 위에서 아래 방향으로 촘촘하게 직선을 그어 면을 채웁니다. 이때 선을 한 번에 그으며 채색하면 일정한 필압을 유지하기 힘드니, 짧은 선을 여러 번 그어 이어가며 채색합니다.

위에서 아래쪽 세로선 방향으로 면을 채웁니다.

2번 과정 위에 왼쪽에서 오른쪽 가로선 방향으로 면을 채웁니다. 1번 과정과 마찬가지로 짧은 선을 여러 번 그어 이어가며 채색합니다.

빈 곳 없이 세로선과 가로선을 그으며 면을 채우면 밀도를 높일 수 있습니다.

• 필압 조절하여 그러데이션하기

필압 조절이 능숙해졌다면, 한 가지 색으로 그러데이션을 표현해 봅니다. 필압을 조절하면서 왼쪽에서 오른쪽으로 갈수록 톤에 단계를 주어 밝은 부분부터 어두운 부분까지 부드럽게 이어 채색합니다.

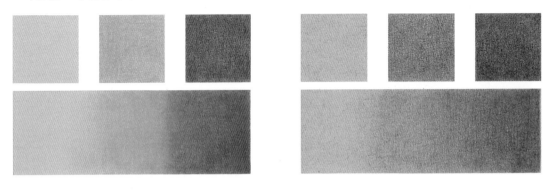

식물을 자세히 관찰해 보면, 한줄기의 꽃에도 다양한 색상이 있는 것을 확인할 수 있습니다. 작품의 퀄리티를 높이기 위해서는 다양한 색상을 있는 그대로 디테일하게 표현하는 것이 중요한데, 여러 가지 색으로 식물의 색상을 묘사하려면 충분한 연습이 필요합니다. 먼저 같은 계열의 색상으로 혼색을 연습하고 익숙해지면 다른 계열의 색상도 혼합해 봅니다.

• 그린 계열로 혼색하기

비슷한 계열의 색상을 준비합니다. 여기서는 168번(●), 167번(●), 278번(●)을 사용합니다.

먼저 168번(●)으로 전체를 일정한 필압을 유지하며 고르게 채색합니다.

167번(●)으로 흰색 화살선 너비만큼 고르게 채색합니다. 이때 168번(●)과 구분선이 보이지 않도록 손에 힘을 빼 부드럽게 그러데이션합니다.

278번(●)으로 흰색 화살선 너비만큼 고르게 채색합니다. 이번에는 167번(●)과 구분선이 보이지 않도록 그러데이션하고, 완성 후 색상의 변화를 확인합니다.

다양한 방향의 채색 기법 익히기

» 한 방향으로 채색하기

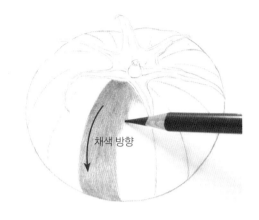

채색 방향

처음 그림을 그리는 분들 또는 초보자는 한 방향으로 채색하는 것이 좋습니다. 아직 필압 조절이 서툴기 때문에 연습이 완벽하게 되어 있지 않은 상태에서 무리하게 다양한 방향으로 채색하려다 보면, 오히려 형태가 어색하게 묘사될 수 있고 여러 방향의 선이 모두 도드라져 보여 그림이 어수선하게 완성될 수 있기 때문입니다.

초급편의 작품을 그릴 때는 완성작을 참고하며 한 방향으로 채색하도록 합니다. 토마토와 같은 둥근 형태의 열매는 곡선의 채색 방향을 따라 한 방향으로 칠하면 입체감이 잘 묘사되고 자연스럽게 표현됩니다. 이때 한 번에 길게 그으며 칠하려 하지 말고 짧은 선을 여러 번 그어 촘촘하게 면을 채우듯 채색합니다.

» 다양한 방향으로 채색하기

필압 조절이 익숙해지면 더욱 완성도 높은 중급편의 작품도 완성할 수 있습니다. 한 방향으로만 색칠하다 보면 색연필 선이 도드라져 보이는 경우가 있습니다. 열매는 매끄럽고 반질반질한데, 채색한 결과물을 보면 딱딱하고 부자연스럽게 표현되는 경우입니다. 이럴 때는 열매 표면의 묘사에 따라 다양한 방향으로 채색하면 자연스럽게 묘사할 수 있습니다.

TIP 다양한 방향으로 채색하기 위해서는 필압 조절이 가장 중요합니다. 'PART 1-2. 색연필 사용법 : 필압 조절하기(p.20)'를 참고하세요.

• 일정한 필압으로 면 채우기(밀도 높이기)

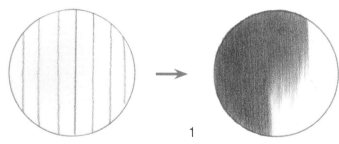
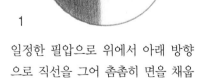

예시에서는 직선을 사용했지만, 식물의 형태에 따라 곡선으로 채색할 수도 있습니다.

1 일정한 필압으로 위에서 아래 방향으로 직선을 그어 촘촘히 면을 채웁니다.

2 한 방향으로 여러 번 덧칠하며 고르게 완성합니다.

• 여러 방향의 선을 사용하여 채색하기

예시와 같이 가로, 세로, 사선 등 다양한 방향으로 채색합니다.

1

일정한 필압으로 연하게 여러 방향을 그어 촘촘히 면을 채웁니다.

2

여러 방향으로 덧칠하며 고르게 완성합니다.

• 색연필을 동글동글 굴리면서 채색하기

예시와 같이 작은 원을 그리며 연하게 채색합니다.

1

일정한 필압으로 동글동글 원을 그리며 면을 채웁니다.

2

밀도를 높이며 고르게 완성합니다.

• 여러 채색 기법을 함께 사용해서 채색하기

예시와 같이 가로, 세로, 사선과 작은 원을 그리며 채색합니다.

1

일정한 필압으로 여러 기법을 번갈아가며 면을 채웁니다.

2

밀도를 높이며 고르게 완성합니다.

TIP 한 방향으로 채색하는 방법을 제외하고 나머지 방법들은 칠하는 방향이 조금씩 다르긴 하지만 완성된 예시는 모두 부드럽고 매끈하게 칠해졌어요. 이 방법은 부드러운 꽃잎, 표면이 반질반질한 열매와 같이 선 느낌이 없는 식물을 묘사할 때 사용하면 자연스럽게 표현할 수 있답니다.

도트펜과 색연필을 사용한 세부 묘사

도트펜과 색연필을 사용해서 식물의 질감을 묘사하는 방법을 소개합니다. 도트펜은 식물의 잎맥이나 털, 점과 같은 세밀한 표현을 할 때 사용합니다. 필요한 부분에 도트펜이나 색연필로 힘을 주면서 선을 그어 종이에 자국을 남기고 그 위에 색상을 칠하면 종이가 눌린 부분은 색이 칠해지지 않아 자연스럽게 질감이 묘사됩니다.

» 잎맥 묘사하기

보태니컬 아트를 시작하는 초보자에게는 섬세하게 표현해야 하는 식물의 잎맥을 색연필로 그리는 데에 한계가 있습니다. 비교적 연한 색으로 얇게 그려야 하기 때문에 자칫하면 열심히 그린 잎맥이 잘 안 보이는 경우도 있습니다. 이럴 때 도트펜이나 색연필을 활용하면 잎맥을 훨씬 쉽고 디테일하게 묘사할 수 있습니다.

TIP 중급편에서는 도트펜과 색연필로 잎맥을 누르지 않고 자연스럽게 디테일을 남기며 색연필로 채색해요.

• 도트펜

1

도트펜에 힘을 주어 종이를 누르면서 잎맥을 그립니다.

2

도트펜으로 눌러 그린 잎맥 위를 색연필로 채색하면 1번 과정에서 누른 부분만 제외하고 색이 칠해져 잎맥이 묘사됩니다.

• 색연필

1

102번(　) 색연필로 힘을 주어 종이를 누르면서 잎맥을 그립니다.

TIP 잎맥을 그릴 색연필 색은 식물의 색상을 보고 선택하세요.

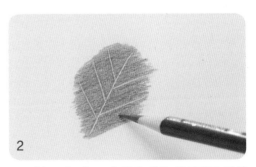

2

102번으로 눌러 그린 잎맥 위를 색연필로 채색하면 1번 과정에서 누른 부분만 제외하고 색이 칠해져 잎맥이 묘사됩니다.

» 줄기 털 묘사하기

호박, 민들레, 할미꽃 등을 자세히 관찰해 보면 잎, 줄기, 꽃잎에 미세한 털이 있습니다. 가는 줄기에 털을 묘사하는 작업은 초보자들에게 굉장히 어렵습니다. 이때 도트펜을 사용하면 털을 좀 더 수월하게 묘사할 수 있습니다. 털의 가늘기에 따라 바늘이나 심 없는 샤프의 끝부분을 사용해도 좋습니다.

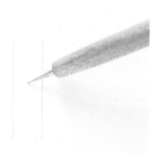

1

도트펜에 힘을 주어 종이를 누르면서 가는 털을 묘사합니다. 아래에서 위로 짧은 선을 반복하며 촘촘히 그립니다.

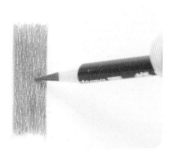

2

도트펜으로 눌러 그린 잎맥 위를 색연필로 채색하면 1번 과정에서 누른 부분만 제외하고 색이 칠해져 줄기 털이 묘사됩니다.

TIP 도트펜으로 누른 부분을 색연필로 연하게 칠하면 털이 잘 보이지 않아요. 색을 진하게 올려야 누른 부분이 자연스럽게 보이니 참고하세요.

작품 속에서 확인하기

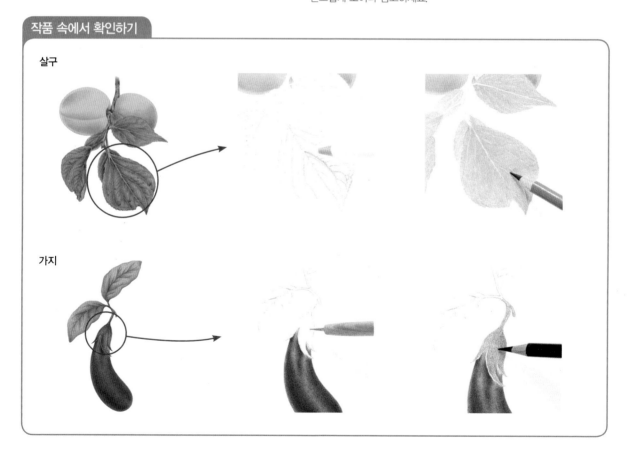

살구

가지

전사 방법

식물을 관찰하여 스케치를 했다면 그림을 다른 종이로 옮기는 '전사(轉寫 : 글이나 그림 따위를 옮기어 베낌)' 과정을 거쳐야 합니다. 작품을 그릴 종이에 바로 스케치하면 반복되는 연필선과 지우개 사용으로 인해 종이가 손상될 수 있고, 그 위를 색연필로 채색하면 세밀한 묘사가 어렵기 때문입니다. 전사를 할 때는 80g 정도의 얇은 전사 용지와 4B연필을 사용합니다.

» 전사 과정(체리)

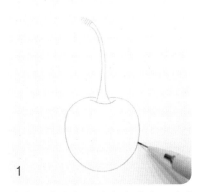

1

체리를 관찰하고 전사 용지에 스케치합니다.

TIP 스케치가 어렵다면 'PART 4. 보태니컬 아트를 경험하는 시간 : Cherry(p.254)' 도안을 사용하세요.

2

스케치한 전사 용지 뒷면을 4B연필로 촘촘하고 진하게 칠합니다. 이때, 연필을 눕혀서 칠하면 조금 더 수월합니다.

3

스케치를 전사할 종이를 준비하고, 종이가 움직이지 않도록 맨 위를 마스킹테이프로 고정합니다.

TIP 종이와 관련된 내용은 'PART 1-1. 보태니컬 아트 : 도구 소개(p.12)'를 참고하세요.

4

종이 위에 2번의 전사 용지를 올리고 마스킹테이프로 고정합니다. 이때, 4B연필로 먹칠한 부분이 종이와 닿도록 겹쳐 올립니다.

5

색연필이나 뾰족한 펜으로 체리의 연필선(도안의 테두리)을 따라 정확히 그립니다.

TIP 선을 따라 그릴 때는 색연필이나 펜을 세게 누르지 않도록 주의하세요. 자칫하면 전사된 선과 함께 종이가 눌려 채색할 때 펜 자국이 남을 수 있어요.

6

끝까지 선을 따라 그린 뒤, 전사 용지를 떼어내면 완성입니다.

TIP 전사 후 종이에 4B연필의 흑연이 묻어 나올 수 있어요. 그 부분은 떡지우개로 지워주세요.

반사광

반사광

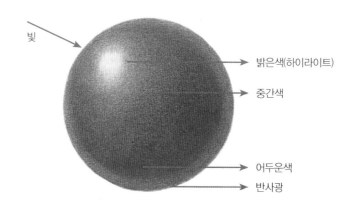

반사광이란 바닥이나 주변의 다른 사물에 부딪혀 반사된 빛이 다시 사물에 비추는 것을 말합니다. 반사광을 잘 이해하고 그림을 그리면 작은 열매 하나에도 입체감을 구현할 수 있습니다. 일반적으로 사람들은 그림의 소재를 찾으면 식물이 시들기 전에 사진을 찍어둡니다. 그다음 그림을 그리기 위해 빛이 비추는 밝은 부분과 그림자가 진 어두운 부분, 빛이 반사된 반사광을 찾으려고 하지만 실질적으로 그 부분을 명확히 찾기란 힘이 듭니다. 일상에서는 빛과 조명이 다양한 방향에 존재하므로 반사광이 어느 한 부분에 뚜렷하게 보이지 않기 때문입니다. 그래서 우리는 빛이 어느 특정 부분을 비춘다고 가정하고 밝은색, 중간색, 어두운색, 반사광, 그림자를 묘사하여 작품을 완성합니다.

구 그리기

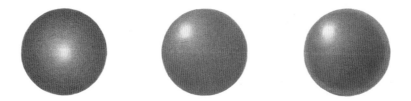

반사광을 배우기 전에 구 모형을 그려 밝은 부분을 묘사하며 자연스럽게 채색하는 연습을 해봅니다. 이때 빛을 받아 하얗게 남겨둔 하이라이트 부분과 빛이 비추지 않는 어두운 부분의 색상이 여러 단계의 톤으로 부드럽게 연결되도록 그러데이션을 주며 채색합니다.

» 구 I

빛이 구의 정중앙을 비춘다고 가정하며 구를 그립니다.

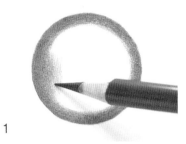

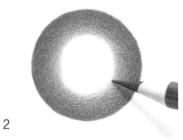

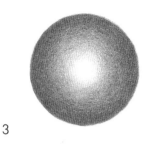

1

121번(●)으로 구의 가장자리부터 채색합니다. 그림과 같이 짧은 곡선을 여러 번 그리며 자연스럽게 선을 이어 칠합니다.

2

구의 안쪽으로 들어가면서 조금씩 손에 힘을 빼고 채색해 그러데이션을 주며 밝게 묘사합니다.

3

점점 더 손에 힘을 빼면서 칠해 구의 중앙에는 종이의 흰색이 그대로 드러나도록 남겨두고 마무리합니다.

» 구 II

이번에는 빛이 구의 왼쪽 상단을 비춘다고 가정하며 구를 그립니다.

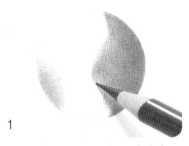

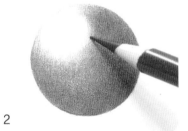

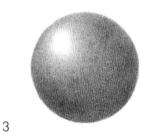

1

121번(●)으로 구의 왼쪽 아래와 오른쪽 가장자리부터 채색합니다.

2

왼쪽 위로 올라가면서 손에 힘을 빼 자연스럽게 그러데이션을 주며 채색합니다.

3

점점 더 손에 힘을 빼면서 칠해 왼쪽 윗부분에는 종이의 흰색이 그대로 드러나도록 남겨두고 마무리합니다.

» 반사광

구 그리기를 통해 기본기를 익혔다면 본격적으로 반사광을 그려보도록 하겠습니다. 이때 빛은 구의 왼쪽 상단을 비추고 있다고 가정하겠습니다.

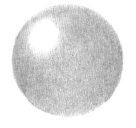

1

왼쪽 상단에 종이의 흰색 부분을 남겨두고 121번(●)으로 고르게 채색합니다.

TIP 색을 여러 번 덧칠해야 하니 처음에는 연하게 채색해 주세요.

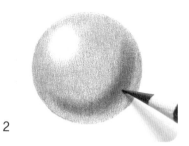

2

구의 가장 어두운 부분을 진하게 덧칠해 묘사합니다. 이때 반사광이 될 구의 가장자리는 칠하지 말고 남겨 둡니다.

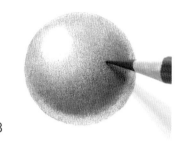

3

어두운 부분에서 조금씩 왼쪽 위로 올라가면서 중간색이 되도록 채색해 부드럽게 연결합니다.

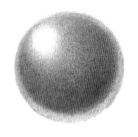

4

1번 과정에서 남겨둔 흰색 부분 근처까지 그러데이션을 주며 부드럽게 채색합니다. 이때, 위로 올라갈수록 손에 힘을 빼 자연스럽게 연결합니다.

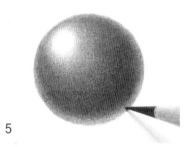

5

2번 과정에서 남겨둔 반사광을 어두운색과 잘 연결되도록 채색합니다.

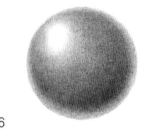

6

반사광이 함께 묘사된 구가 완성됩니다.

» 체리 그리기

앞에서 배운 구와 반사광을 기억하며 동그란 모양의 체리를 그려보도록 하겠습니다.

| P.254 |

●	131 medium flesh	●	168 earth green yellowish
●	121 pale geranium lake	●	174 chromium green opaque
●	219 deep scarlet red	●	176 van dyck brown
●	133 magenta		

1

종이에 체리 그림을 전사하고, 연필선을 떡지우개로 살짝 지웁니다.

TIP 전사하는 방법은 'PART 1-2. 색연필 사용법 : 전사 방법(p.27)'을 참고하세요.

2

연필선을 따라 열매는 131번(●), 줄기는 168번(●)으로 테두리를 연하게 그리고, 열매에 하이라이트와 색을 칠할 선의 방향(채색 방향 곡선)을 연하게 표시합니다.

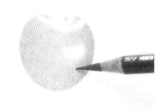

3

131번(●)으로 위와 오른쪽 하이라이트를 제외한 체리 열매를 채색 방향 곡선을 따라 고르게 채색합니다.

TIP 색연필을 뾰족한 상태로 유지해야 색상이 뭉개지지 않고 고르게 잘 칠해져요.

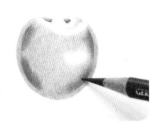

4

121번(●)으로 가장자리에 반사광을 묘사하며 진하게 채색합니다.

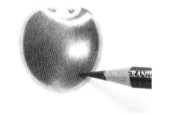

5

같은 색으로 체리의 위와 오른쪽 하이라이트를 제외한 나머지 부분을 부드럽게 연결하며 채색합니다.

6

219번(●)으로 체리의 어두운 부분을 중심으로 채색합니다. 밝은 부분은 131번(●)과 121번(●)을 사용하여 어두운 부분과 자연스럽게 연결합니다.

7

131번(●)으로 하이라이트와 반사광을 연하게 채색해 빨간색과 자연스럽게 연결합니다.

8

133번(●)으로 체리의 어두운 부분과 꼭지 안쪽을 칠해서 음영을 표현합니다.

9

168번(●)으로 줄기를 고르게 채색합니다.

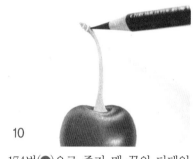

10

174번(●)으로 줄기 맨 끝의 디테일을 묘사하고 음영을 표현합니다.

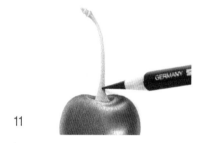

11

같은 색으로 빛이 왼쪽에서 비춘다는 가정하에 줄기 하단의 오른쪽 부분에 음영을 넣어 자연스럽게 채색합니다.

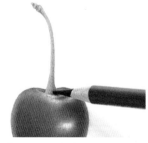

12

176번(●)으로 10번과 11번 과정에서 칠한 부분에 한 번 더 음영을 넣습니다.

13

완성작과 비교했을 때 부족한 디테일이나 색상을 이전 과정에서 사용한 색연필들로 칠해 보완하면 체리 완성입니다.

원기둥 그리기

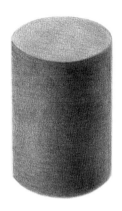

원기둥에 입체감을 주면서 자연스럽게 채색하는 연습을 해봅니다. 구를 채색할 때와 같이 빛이 비추는 방향을 생각하며 밝은 부분과 어두운 부분을 묘사하면 됩니다. 원기둥 그리는 방법을 잘 알아두면 식물의 줄기나 길쭉한 채소를 그릴 때 입체감을 줄 수 있습니다.

» 원기둥

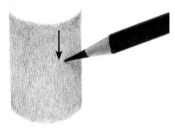

1

247번(●)으로 원기둥의 옆면을 위에서 아래 방향으로 고르게 채색합니다.

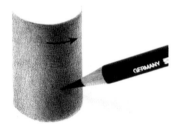

2

원기둥의 가장 어두운 부분을 채색합니다. 이때 가로 방향의 곡선으로 음영을 묘사해 원기둥의 입체감을 표현합니다.

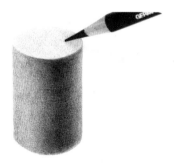

3

맨 위의 원기둥 단면을 연하고 고르게 채색합니다.

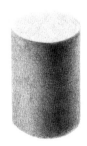

4

2번 과정에서 채색한 어두운 부분을 중심으로 밝은 부분까지 부드럽게 연결하며 마무리합니다.

» 미니 당근 그리기

앞에서 배운 원기둥 채색 방법을 참고하여 길쭉한 모양의 당근을 그려보도록 하겠습니다.

| P.254 |

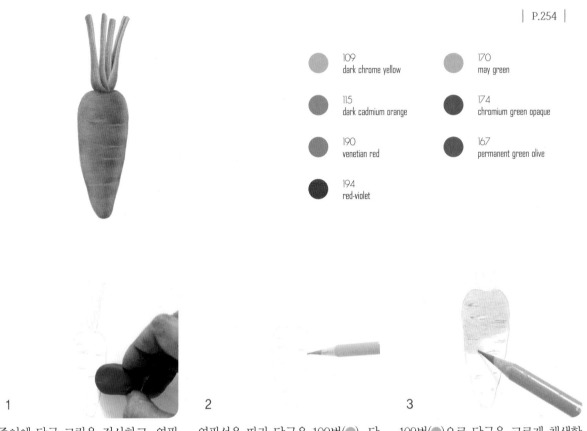

- 109 dark chrome yellow
- 170 may green
- 115 dark cadmium orange
- 174 chromium green opaque
- 190 venetian red
- 167 permanent green olive
- 194 red-violet

1

종이에 당근 그림을 전사하고, 연필 선을 떡지우개로 살짝 지웁니다.

TIP 전사하는 방법은 'PART 1-2. 색연필 사용법 : 전사 방법(p.27)'을 참고하세요.

2

연필선을 따라 당근은 109번(●), 당근의 주름은 115번(●), 줄기는 170번(●)으로 테두리를 연하게 그립니다.

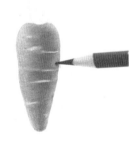

3

109번(●)으로 당근을 고르게 채색합니다. 당근을 칠할 때는 가로 방향으로 곡선을 그리며 칠해야 입체감을 묘사할 수 있습니다.

4

115번(●)으로 당근의 가장 어두운 부분을 채색합니다. 이때 주름 사이의 밝은 부분은 칠하지 않습니다.

5

4번 과정에서 칠한 어두운 부분을 중심으로 양옆을 살살 풀어가며 부드럽게 칠해 그러데이션을 줍니다.

6

190번(●)으로 당근을 전체적으로 연하게 칠해 채도를 낮추고 부분부분 음영을 넣어줍니다.

7

194번(●)으로 당근 주름 위아래에 음영을 묘사하고, 109번(●)과 115번(●) 으로 주름의 안쪽을 채색해 자연스 럽게 만듭니다.

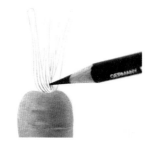

8

174번(●)으로 줄기에 아래에서 위쪽 으로 선을 긋습니다.

TIP 선을 그릴 때는 색연필의 심을 뾰족하게 유지하면서 아래쪽은 진하게, 위로 갈수 록 연하게 그려요.

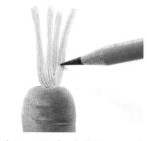

9

170번(●)으로 줄기 전체를 고르게 채색합니다.

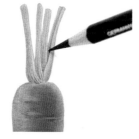

10

167번(●)으로 줄기 안쪽에 음영을 넣어 겹치는 줄기를 구분하고, 줄기 의 왼쪽과 아랫부분에도 음영을 살 짝 넣어줍니다.

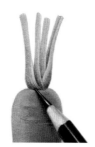

11

194번(●)으로 줄기와 당근 사이에 깊이감을 묘사하고, 10번 과정에서 칠한 줄기의 아래쪽에 음영을 한 번 더 연하게 넣습니다.

12

완성작과 비교했을 때 부족한 디테 일이나 색상을 이전 과정에서 사용 한 색연필들로 칠해 보완하면 미니 당근 완성입니다.

식물의 구조

식물의 구조

강낭콩 줄기를 통해 식물의 구조를 알아보겠습니다. 식물이 어떤 구조로 되어 있는지 확인하면 식물에서 맺히는 과일과 채소에 대해서도 쉽게 이해할 수 있습니다. 보태니컬 아트를 시작하기 전에 그리고자 하는 대상에 대해 자세히 알아두면 그림을 그리는 데 많은 도움이 됩니다.

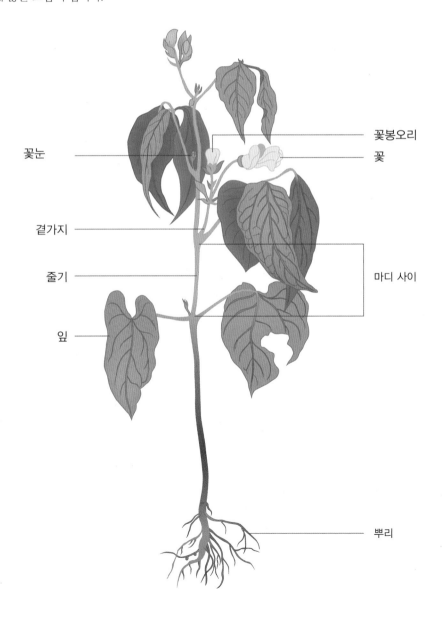

꽃봉오리

꽃

꽃눈

마디 사이

곁가지

줄기

잎

뿌리

꽃의 구조

백합을 통해 꽃의 구조를 알아보겠습니다. 꽃은 열매를 맺기 전 단계로 꽃의 구조를 살펴보면 어떻게 열매가 맺히는지 알 수 있습니다. 구조별로 간단하게 소개해두었으니 참고하시길 바랍니다.

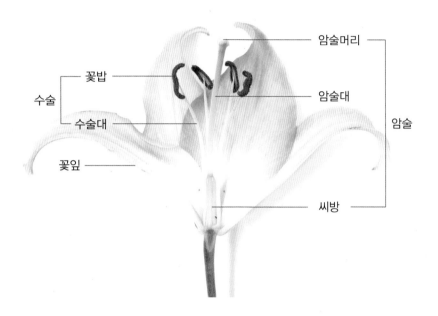

암술
- **암술머리** : 꽃가루를 받는 부분으로 암술의 맨 위에 있습니다.
- **암 술 대** : 암술머리에 수분과 양분을 공급하며 암술머리와 씨방을 연결합니다.
- **씨　　방** : 밑씨를 보호하는 역할을 합니다. 참열매의 경우 수정이 되면 이 부분이 성장해서 열매가 됩니다.
- **밑　　씨** : 씨방 안에 있으며 수정 후 씨로 발달합니다. 사진 속 백합의 경우 밑씨가 씨방 안에 들어있어 보이지 않습니다.

수술
- **꽃　　밥** : 수술의 상단부로 생식세포인 꽃가루를 만드는 곳입니다.
- **수 술 대** : 수술에서 꽃밥을 받치는 부분입니다.

꽃　　잎 : 화려한 색으로 꽃을 아름답게 만들며, 향기를 내는 기관으로 곤충을 유혹합니다. 번식 기관인 암술과 수술을 보호하기도 합니다.

꽃 받 침 : 꽃을 받쳐주며 내부 기관을 보호합니다. 식물의 종류에 따라 꽃받침이 없거나 백합과 같이 꽃받침이 꽃잎처럼 변해서 구분이 어려운 꽃도 있는데, 이런 꽃들을 '안갖춘꽃'이라고 합니다.

» 열매꽃 & 채소꽃 그리기

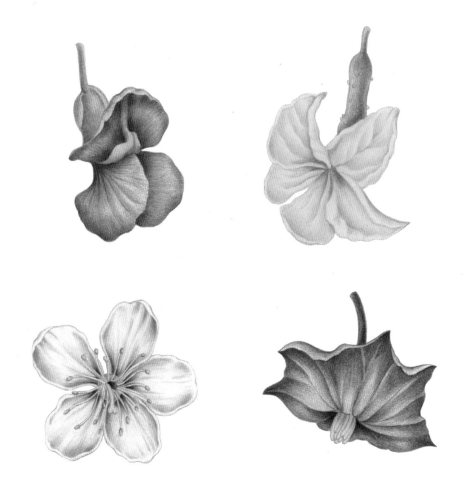

과일과 채소는 열매를 맺기 전 아름다운 꽃이 피어납니다. 앞서 언급했듯이 꽃은 꽃잎, 암술, 수술, 씨방 등 여러 구조로 이루어져 있습니다. 벌과 나비 같은 곤충이나 바람으로 인해 꽃가루가 암술에 닿으면 수정이 되고 씨방, 꽃받침, 꽃대 중 한 부분이 성장하여 과일과 채소가 열리게 됩니다. 이처럼 꽃은 일상에 힐링과 아름다움을 주기도 하지만 우리의 식탁을 풍성하게 만드는 데에도 큰 역할을 합니다.

여기서는 강낭콩, 오이, 체리, 가지의 꽃을 그립니다. 강낭콩과 오이 꽃을 그릴 때는 꽃잎에 음영을 넣어 볼륨감을 주는 방법을 익히고, 체리 꽃을 그릴 때는 하얀색 꽃을 채색하는 방법을, 가지 꽃을 그릴 때는 꽃잎의 결을 따라 채색하는 방법을 익힐 수 있습니다. 이처럼 각각의 꽃은 색과 모양에 따라 그리는 방법이 조금씩 다르니 과정을 하나하나 따라 하면서 충분히 익혀둡니다.

• 강낭콩 꽃

| P.255 |

119
light magenta

125
middle purple pink

133
magenta

170
may green

174
chromium green opaque

1

종이에 강낭콩 꽃 그림을 전사하고, 연필선을 떡지우개로 살짝 지웁니다.

TIP 전사하는 방법은 'PART 1-2. 색연필 사용법 : 전사 방법(p.27)'을 참고하세요.

2

연필선을 따라 꽃잎은 119번(●), 암술과 수술, 꽃받침과 줄기는 170번(●)을 사용하여 테두리를 연하게 그립니다.

3

119번(●)으로 꽃잎에 채색 방향 곡선을 연하게 그립니다.

4

같은 색으로 꽃잎의 채색 방향 곡선을 따라 강/약을 주며 채색합니다. 이때 위쪽 꽃잎의 뒷면과 중앙은 칠하지 않고 남겨둡니다.

5

125번(●)으로 꽃잎의 안쪽과 가장자리에 음영을 넣어 칠합니다. 아래쪽 꽃잎에는 결도 그려줍니다.

6

119번(●)으로 4번 과정에서 비워둔 위쪽 꽃잎의 뒷면과 중앙을 강/약을 주며 칠합니다.

7

170번(●)으로 꽃잎 중앙의 암술과 수술을 채색하고 꽃받침과 줄기도 고르게 채색합니다.

8

174번(●)으로 암술과 수술에 음영을 넣어 깊이감을 줍니다.

9

같은 색으로 꽃받침과 줄기에 음영을 넣어 채색합니다.

10

133번(●)으로 꽃잎의 가장자리와 안쪽에 강/약을 주며 채색해 입체감을 줍니다.

11

완성작과 비교했을 때 부족한 디테일이나 색상을 이전 과정에서 사용한 색연필들로 칠해 보완하면 강낭콩 꽃 완성입니다.

• 오이 꽃

| P.255 |

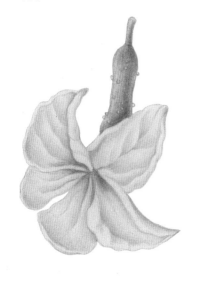

184
dark naples ochre

170
may green

106
light chrome yellow

174
chromium green opaque

108
dark cadmium yellow

167
permanent green olive

188
sanguine

165
juniper green

1

종이에 오이 꽃 그림을 전사하고, 연필
선을 떡지우개로 살짝 지웁니다.

TIP 전사하는 방법은 'PART 1-2. 색연필 사
용법 : 전사 방법(p.27)'을 참고하세요.

2

연필선을 따라 꽃잎은 184번(●), 작은
오이와 줄기는 170번(●)을 사용하여
테두리를 연하게 그립니다.

3

꽃잎의 주름을 따라 184번(●)으로
음영을 넣어 채색합니다. 이때 그림과
같이 밝은 부분은 칠하지 않고 남겨
둡니다.

4

106번(●)으로 3번 과정에서 남겨둔
꽃잎의 밝은 부분을 고르게 칠하고,
184번(●)으로 음영을 한 번 더 넣어
색을 혼합합니다.

5

174번(●)으로 꽃의 중앙을 칠해 깊
이감을 묘사합니다. 손에 힘을 빼고
안쪽에서 바깥쪽으로 자연스럽게 그
러데이션을 주며 채색합니다.

6

꽃잎의 음영은 108번(●)과 188번(●)
으로, 꽃잎의 밝은 부분은 106번(●)
으로 칠해 색의 밀도를 높여줍니다.

7

170번(●)으로 작은 오이와 줄기를 칠합니다. 이때 작은 오이의 오돌토돌한 부분은 한 번 더 그려 디테일을 살립니다.

8

빛이 왼쪽에서 비춘다는 가정하에 167번(●)으로 작은 오이와 줄기의 오른쪽 부분에 음영을 넣어 채색합니다.

9

165번(●)으로 작은 오이와 꽃잎이 맞닿아있는 부분에 음영을 넣어 깊이감을 줍니다.

10

완성작과 비교했을 때 부족한 디테일이나 색상을 이전 과정에서 사용한 색연필들로 칠해 보완하면 오이꽃 완성입니다.

• 체리 꽃

| P.255 |

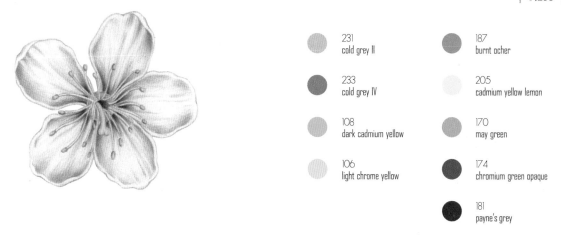

231
cold grey II

233
cold grey IV

108
dark cadmium yellow

106
light chrome yellow

187
burnt ocher

205
cadmium yellow lemon

170
may green

174
chromium green opaque

181
payne's grey

1

종이에 체리 꽃 그림을 전사하고, 연
필선을 떡지우개로 살짝 지웁니다.

TIP 전사하는 방법은 'PART 1-2. 색연필 사
용법 : 전사 방법(p.27)'을 참고하세요.

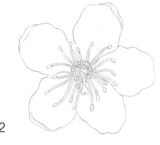

2

연필선을 따라 꽃잎과 수술대는 233번
(●), 꽃밥은 108번(●), 암술과 가운데
의 동그란 부분은 170번(●)을 사용하
여 테두리를 연하게 그립니다.

3

231번(●)으로 꽃잎의 결을 생각하며
세로로 칠합니다. 이때 그림과 같이
꽃잎에 종이의 하얀 부분을 조금씩
남겨둡니다.

4

233번(●)으로 3번 과정에서 칠한 회색 부분에 음영을 넣어 채색합니다.

TIP 대부분의 하얀 꽃은 회색을 사용해서 채색해요. 이때 꽃잎에 회색을 다 칠하지 않고 종이
의 하얀 부분을 남겨두면 자연스럽게 묘사할 수 있어요.

5

106번(●)으로 꽃밥을 칠하고 187번(●)으로 꽃밥의 테두리를 그립니다. 205번(●)으로는 중앙의 길쭉한 암술을 칠하고, 수술대는 2번 과정에서 그린 그대로 남겨둡니다.

TIP 꽃밥을 칠할 때는, 색연필에 강/약을 주면서 칠해 작은 꽃 안에서도 다채로운 톤이 보이도록 해주세요.

6

170번(●)으로 중앙 안쪽의 둥근 부분을 채색합니다.

7

둥근 부분 안쪽을 174번(●)으로 진하게 칠하고, 181번(●)으로 꽃잎의 안쪽에 음영을 넣어 깊이감을 묘사합니다.

8

완성작과 비교했을 때 부족한 디테일이나 색상을 이전 과정에서 사용한 색연필들로 칠해 보완하면 체리꽃 완성입니다.

• 가지 꽃

| P.255 |

● 136
purple violet

● 249
mauve

● 157
dark indigo

○ 106
light chrome yellow

● 184
dark naples ochre

1

종이에 가지 꽃 그림을 전사하고, 연필선을 떡지우개로 살짝 지웁니다.

TIP 전사하는 방법은 'PART 1–2. 색연필 사용법 : 전사 방법(p.27)'을 참고하세요.

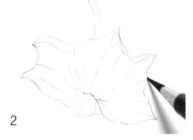

2

연필선을 따라 꽃잎은 136번(●), 수술은 184번(●), 줄기는 157번(●)을 사용하여 테두리를 연하게 그립니다.

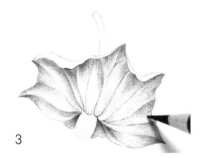

3

꽃잎에 그린 결의 방향을 따라 136번(●)으로 채색합니다. 이때 꽃잎의 가장자리와 수술 부분은 진하게, 꽃잎의 넓은 부분은 밝게 칠해 입체감을 주고, 꽃잎의 결은 한 번 더 그려 선명하게 만듭니다.

TIP 꽃잎의 밝은 부분은 손에 힘을 빼 연하게 칠하고, 어두운 부분은 여러 번 칠해 색의 밀도를 높여주세요.

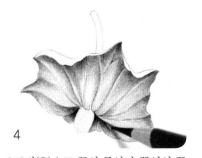

4

249번(●)으로 꽃의 중앙과 꽃잎의 끝 부분을 채색해 깊이감을 줍니다.

5

136번(●)으로 꽃잎이 접힌 뒷면을 칠합니다.

6

106번(●)으로 수술을 칠하고, 184번 (●)으로 수술이 서로 구분되도록 테 두리를 한 번 더 그립니다.

7

184번(●)으로 수술 안쪽에 음영을 넣어 채색합니다.

8

157번(●)으로 줄기를 고르게 칠하 고, 왼쪽에서 빛이 비춘다는 가정하 에 줄기 오른쪽 부분을 좀 더 진하게 칠해 명암을 넣습니다.

9

완성작과 비교했을 때 부족한 디테 일이나 색상을 이전 과정에서 사용 한 색연필들로 칠해 보완하면 가지 꽃 완성입니다.

잎의 구조

» 그물맥 잎

그물맥 잎은 그물과 같이 잎맥이 얼기설기 얽혀있는 모습의 잎으로 주로 쌍떡잎식물 잎에서 볼 수 있습니다. 대부분 넓은 형태로 잎의 중심에 주맥이 있고 주맥의 옆으로 측맥과 세맥이 그물 모양으로 퍼져 있습니다. 그물맥을 가진 식물로는 깻잎, 복숭아나무, 강낭콩, 장미, 해바라기 등이 있습니다.

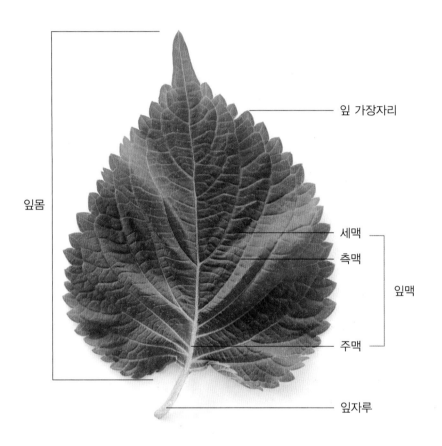

잎 몸: 잎의 평평한 부분으로 엽록소가 풍부한 잎의 주요 부분입니다.
잎 맥: 잎에서 물과 영양분이 이동하는 통로입니다. 잎의 한가운데를 가로지르는 주맥이 있고, 옆으로 뻗은 측맥과 가느다란 세맥이 있습니다.
잎 가장자리: 잎몸의 윤곽을 형성하는 부분입니다.
잎 자 루: 잎몸과 줄기를 연결하는 부분입니다.

» 나란히맥 잎

나란히맥 잎은 주로 외떡잎식물 잎에서 볼 수 있는데, 좁고 길쭉한 모양의 잎으로 긴 잎맥이 세로로 연속하여 있습니다. 나란히맥을 가진 식물로는 벼, 보리, 옥수수, 백합, 강아지풀, 아이리스 등이 있습니다.

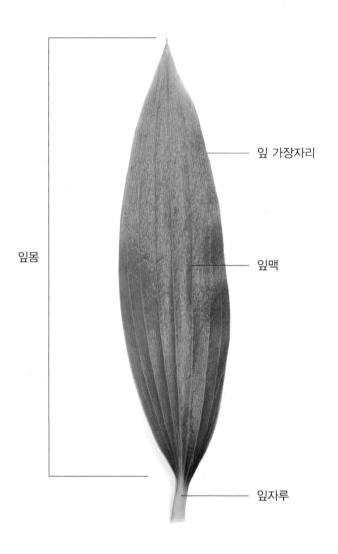

잎몸

잎 가장자리

잎맥

잎자루

» 그물맥 잎 & 나란히맥 잎 그리기

앞서 설명한 그물맥 잎과 나란히맥 잎의 구조를 생각하며 각각 강낭콩 잎과 백합 잎을 그려보겠습니다. 잎의 경우 채소를 그릴 때 다양하게 응용되므로 꼼꼼히 확인하고 배워두는 것이 좋습니다.

• 그물맥 잎 : 강낭콩 잎

| P.256 |

170
may green

165
juniper green

205
cadmium yellow lemon

278
chrome oxide green

168
earth green yellowish

167
permanent green olive

종이에 강낭콩 잎 그림을 전사하고 연필선을 떡지우개로 살짝 지웁니다. 그다음 170번(●)으로 잎의 가장자리와 주맥, 측맥을 연하게 그립니다. 이때 잎맥은 뾰족한 색연필로 세밀하게 그립니다.

TIP • 전사하는 방법은 'PART 1-2. 색연필 사용법 : 전사 방법(p.27)'을 참고하세요.

• 복잡한 그물맥은 초보자가 묘사하기에 다소 어려운 부분이 있어요. 잎을 채색하다 보면 전사를 한 밑그림의 연필선이 흐릿하게 지워질 수 있어 명확한 묘사가 쉽지 않은데요. 처음에 연필선이 지워지지 않도록 색연필로 디테일을 연하게 그려주세요.

1

2

205번(⬤)으로 잎맥의 주맥, 측맥, 세맥을 힘을 주면서 눌러 그립니다.

TIP • 잎맥(주맥, 측맥, 세맥)은 'PART 1-4. 식물의 구조 : 그물맥 잎 (p.47)'을 참고하세요.

　　　• 잎맥을 그릴 때는 'PART 1-2. 색연필 사용법 : 잎맥 묘사하기 (p.25)'를 참고하세요.

3

168번(⬤)으로 잎 전체를 고르게 채색합니다.

4

167번(⬤)으로 잎맥 한 칸을 음영을 묘사하며 채색합니다. 이때 측맥과 맞닿은 부분은 진하게, 가운데는 연하게 칠하면 볼륨감을 줄 수 있습니다.

TIP 167번으로 음영을 묘사할 때 베이스 색상인 168번과 혼색하며 색의 밀도를 높여주세요.

5

잎맥 한 칸 한 칸을 같은 방법으로 음영을 묘사하여 채색해 볼륨감을 줍니다.

6

같은 색으로 세맥에도 음영을 넣어 잎맥의 디테일을 묘사합니다.

7

165번(●)으로 잎 전체의 음영을 연하게 칠해 잎의 풍부한 초록색을 묘사합니다. 주맥과 측맥은 168번(●)으로 연하게 덧칠해 잎맥을 자연스럽게 표현합니다.

8

278번(●)으로 안쪽으로 들어간 잎의 가장자리와 잎자루에 음영을 넣어 칠합니다.

9

완성작과 비교했을 때 부족한 디테일이나 색상을 이전 과정에서 사용한 색연필들로 칠해 보완하면 강낭콩 잎 완성입니다.

• 나란히맥 잎 : 백합 잎

| P.256 |

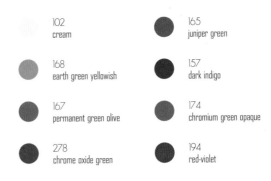

102
cream

168
earth green yellowish

167
permanent green olive

278
chrome oxide green

165
juniper green

157
dark indigo

174
chromium green opaque

194
red-violet

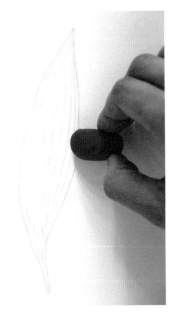

1

종이에 백합 잎 그림을 전사하고, 연필선을 떡지우개로
살짝 지웁니다.

TIP 전사하는 방법은 'PART 1-2. 색연필 사용법 : 전사 방법(p.27)'
을 참고하세요.

2

연필선을 따라 168번(●)으로 잎 가장자리를 연하게 그리
고, 102번()으로 잎맥을 강하게 누르며 선을 그립니다.

TIP 잎맥을 그릴 때는 'PART 1-2. 색연필 사용법 : 잎맥 묘사하기
(p.25)'를 참고하세요.

3

168번(●)으로 잎 전체를 고르게 채색합니다.

4

167번(●)으로 잎맥 한 줄을 고르게 채색합니다.

5

278번(●)으로 채색한 잎맥의 가장자리와 위아래에 음영을 넣어 칠합니다.

6

4번과 5번 과정을 참고해 잎 전체를 채색합니다.

7

165번(●)으로 잎 전체를 연하게 칠해 잎의 풍부한 색상을 묘사합니다. 2번 과정에서 102번()으로 눌러준 잎맥은 167번(●)으로 연하게 덧칠해 자연스럽게 만듭니다.

8

157번(●)으로 잎의 위아래와 오른쪽 가장자리에 음영을 넣어 깊이감을 줍니다.

9

168번(●)으로 아래쪽의 잎 뒷면과 잎자루를 고르게 채색합니다.

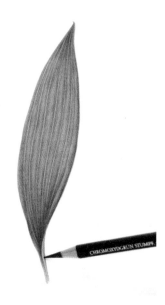

10

174번(●)으로 잎 뒷면에 연하게 명암을 넣어 칠합니다.

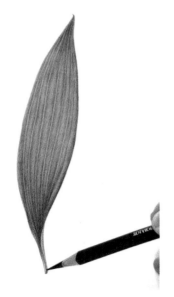

11

194번(●)으로 잎자루 끝에 음영을 넣고 잎자루의 윤곽이
잘 보이도록 선에 강/약을 주어 자연스럽게 그립니다.

 선에 강/약을 줄 때는 'PART 1-2. 색연필 사용법 : 필압 조절하
기(p.20)'를 참고하세요.

12

완성작과 비교했을 때 부족한 디테일이나 색상을 이전
과정에서 사용한 색연필들로 칠해 보완하면 백합 잎 완
성입니다.

원예 작물의 분류

원예 작물이란 우리가 먹기 위해 재배하는 채소와 과일나무, 관상용으로 재배되는 화훼를 통틀어 이르는 말입니다. 채소, 과일나무, 화훼는 아래와 같이 구분됩니다.

※ 〈베지터블 보태니컬 아트〉에서는 채소와 과일나무를 구분하여 그림을 완성했습니다.

작물의 분류

» 채소

- **열매채소** : 열매를 식용으로 하는 채소로 가지, 호박, 참외 등이 있습니다.
- **잎줄기채소** : 잎과 줄기를 식용으로 하는 채소로 배추, 상추, 시금치와 양파, 파, 아스파라거스 등이 있습니다.
- **뿌리채소** : 식물의 뿌리를 식용으로 하는 채소로 '근채류'라고도 합니다. 무, 당근, 연근 등이 있습니다.

» 과일나무

• 꽃의 발육 부위에 따른 분류

- **참열매(진과)** : 씨방이 자라서 생긴 열매로 감, 복숭아, 포도, 귤 등이 있습니다.
- **헛열매(위과)** : 씨방 이외의 꽃받기나 꽃받침, 꽃대가 자라서 생긴 열매로 사과, 딸기, 파인애플 등이 있습니다.

• 과실 구조에 따른 분류

- **인과류** : 꽃턱이 발달하여 과육을 형성한 것으로 사과, 배 등이 있습니다.
- **준인과류** : 씨방이 발달하여 과육을 형성한 것으로 감, 귤 등이 있습니다.
- **핵과류** : 부드러운 과육 속에 단단한 핵으로 둘러싸인 씨가 들어있는 열매를 말합니다. 체리, 복숭아, 살구 등이 있습니다.
- **장과류** : 과실 겉껍질이 얇고 먹는 부분의 살은 즙이 많은 열매를 말합니다. 블루베리, 블랙베리, 딸기, 포도 등이 있습니다.
- **견과류** : 단단한 껍질 속에 씨앗 또는 속살이 들어있는 열매를 말합니다. 호두와 밤 등이 있습니다.

» 화훼

- **초본식물** : 풀과 같이 두꺼운 줄기를 가지고 있지 않은 식물입니다. 1년생으로는 배추, 무, 코스모스, 봉선화 등이 있고, 2년생으로는 보리, 밀, 냉이 등이 있습니다.
- **목본식물** : 나무와 같이 목재를 생산하는 식물로 소나무, 단풍나무, 무궁화 등이 있습니다.

채소

채소는 대표적인 식재료로 다양한 요리에 영양과 감칠맛을 내는 역할을 합니다. 주로 일년생이라 해마다 심어야 하므로 밭에서 자라 우리 식탁에 올라오기까지 농부의 땀과 정성이 담깁니다. 채소는 열매채소, 줄기채소, 잎채소, 뿌리채소로 나뉘는데, 우리가 먹는 채소는 어떤 종류인지 알아보고 앞으로 하나씩 그려보도록 하겠습니다.

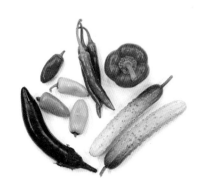

열매채소

오이, 호박, 고추, 가지, 파프리카 등

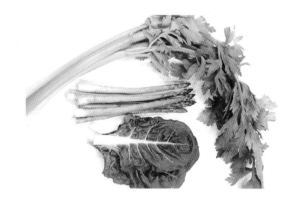

줄기채소

아스파라거스, 샐러리, 근대, 죽순 등

잎채소

상추, 방울양배추, 배추, 청경채 등

뿌리채소

당근, 래디시, 고구마, 무 등

참열매와 헛열매

우리가 일상에서 맛있게 먹는 열매는 참열매와 헛열매로 나뉩니다. 열매는 곤충이나 바람으로 인해 암술과 수술이 만나 수정되어 씨방이나 꽃받기, 꽃받침, 꽃대 중 어느 한 부분이 성장하여 생깁니다. 이때 어느 부분이 성장했는지에 따라 참열매와 헛열매로 구분됩니다.

» 참열매

씨방이 자라서 생긴 열매입니다.

감, 올리브, 레몬, 토마토, 살구, 복숭아, 호박, 포도, 귤, 오이, 매실, 가지 등이 있습니다.

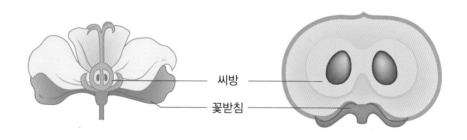

씨방

꽃받침

» 헛열매

씨방을 제외한 꽃받기나 꽃받침, 꽃대가 자라서 생긴 열매입니다.

꽃받기가 자라서 생긴 열매 : 사과, 딸기, 배

꽃받침이 자라서 생긴 열매 : 석류

꽃대가 자라서 생긴 열매 : 파인애플

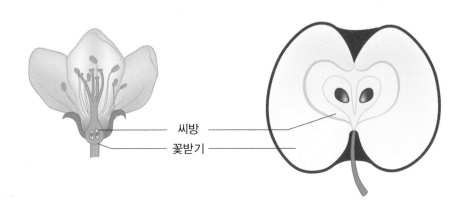

씨방

꽃받기

PART 2

보태니컬 아트를
그리는 시간
초급편

※ 책에 수록된 모든 그림은 최대한 실제 작품과 비슷한 색상을 표현하기
위해 보정 작업을 거쳤으나, 약간의 차이가 있을 수 있습니다.

올리브 Olive

[학명: Olea Europaea]

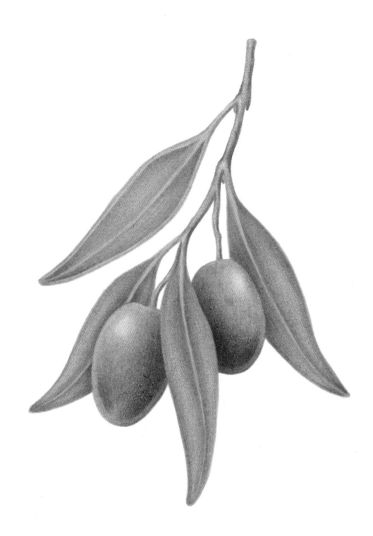

Color chip

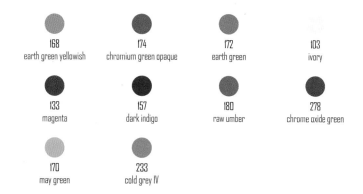

168
earth green yellowish

174
chromium green opaque

172
earth green

103
ivory

133
magenta

157
dark indigo

180
raw umber

278
chrome oxide green

170
may green

233
cold grey IV

Level ★

지중해 유역의 대표 식재료인 올리브입니다. 올리브는 익은 정도에
따라 그린에서 블랙까지 다양한 색상을 띠기 때문에 자연스러운 그러
데이션이 포인트입니다. 가지에 달린 열매와 잎의 앞/뒷면을 구분해서
완성해 봅니다.

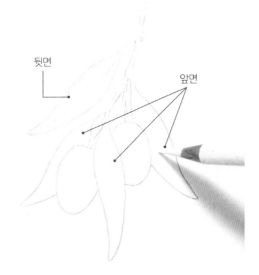

뒷면

앞면

1

종이에 올리브 그림을 전사하고 연필선을 떡지우개로 살짝 지운 뒤, 연필선을 따라 열매와 잎은 168번(●), 줄기는 180번(●)으로 연하게 그립니다. 그다음 103번()으로 손에 힘을 주어 앞면 잎의 잎맥을 그립니다.

전사하는 방법은 'PART 1-2. 색연필 사용법 : 전사 방법(p.27)'을, 잎맥 그리는 방법은 'PART 1-2. 색연필 사용법 : 잎맥 묘사하기(p.25)'를 참고하세요.

| 올리브 잎 |

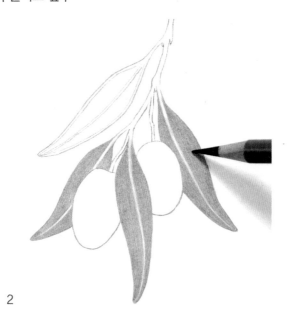

2

168번(●)으로 앞면 올리브 잎을 고르게 채색합니다.

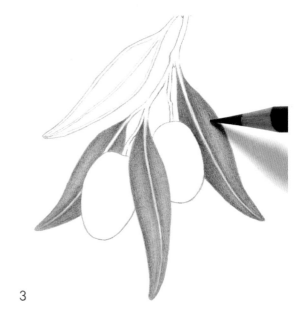

3

174번(●)으로 2번 과정에서 칠한 앞면 잎의 가장자리와 잎맥 주변에 음영을 넣어 잎의 볼륨을 묘사하며 채색합니다.

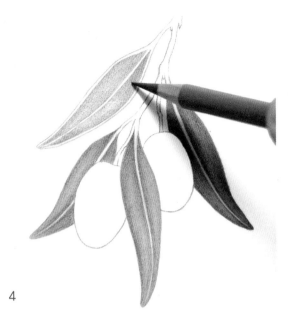

4

172번(●)으로 맨 위쪽의 뒷면 잎을 잎맥과 가장자리를
제외하고 고르게 칠합니다.

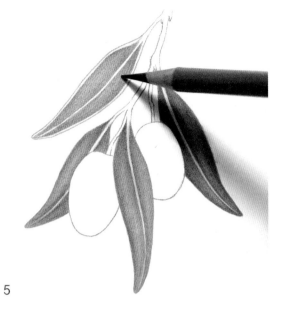

5

4번 과정에서 칠한 부분을 168번(●)으로 한 번 더 고르
게 채색해 초록색의 풍부한 색감을 살립니다.

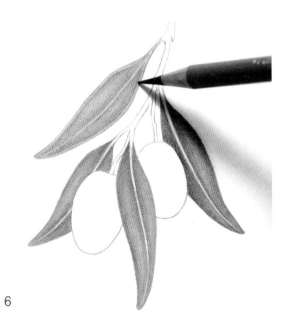

6

같은 색으로 4번 과정에서 비워둔 뒷면 잎의 잎맥과 가
장자리를 칠합니다.

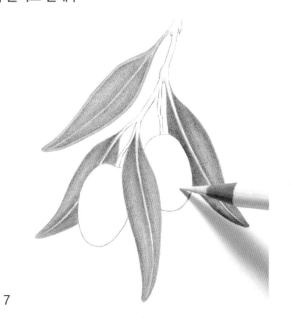

7

103번(　)으로 열매에 작은 점들을 찍어 올리브 열매의 디테일을 묘사합니다.

🫒 열매의 디테일 묘사는 'PART 1-2. 색연필 사용법 : 줄기 털 묘사하기(p.26)'를 참고하세요.

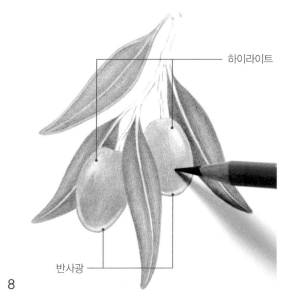

하이라이트

반사광

8

168번(●)으로 열매의 하이라이트 부분과 반사광을 묘사하며 채색합니다.

🫒 하이라이트와 반사광을 칠할 때는 'PART 1-3. 반사광 : 구 그리기(p.28)'를 참고하세요.

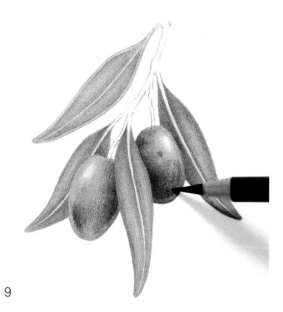

9

133번(●)으로 그림을 참고해 녹색과 자주색이 자연스럽게 연결되도록 그러데이션을 주며 채색해 열매가 익어가는 모습을 묘사합니다.

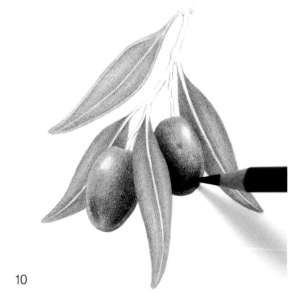

10

157번(●)으로 오른쪽 열매의 왼쪽 부분에 자연스럽게 음영을 넣어 채색합니다.

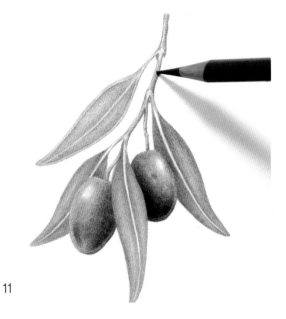

11

180번(●)으로 가지를 연하게 채색합니다. 그다음 빛이 왼쪽에서 들어온다고 생각하며 가지의 오른쪽에 명암을 넣습니다. 잎과 가지의 연결 부분도 자연스럽게 묘사하며 칠합니다.

| 마무리 |

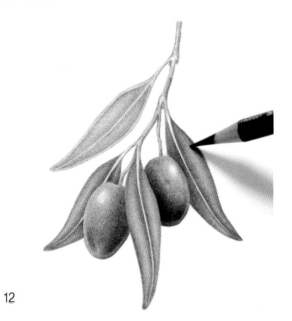

12

278번(●)으로 앞면 잎에 음영을 넣습니다. 잎의 가장자리와 잎맥 주변을 칠하고, 열매 뒤에 위치한 잎에는 음영을 더 넣어 깊이감을 주면서 그림에서 열매가 좀 더 강조되도록 묘사합니다.

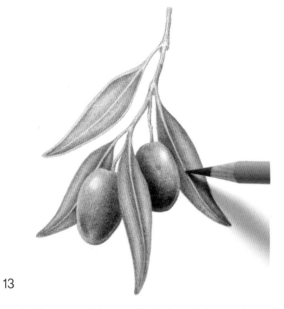

13

170번(●)으로 잎맥을 연하게 칠해 잎맥이 도드라지지 않도록 자연스럽게 묘사합니다.

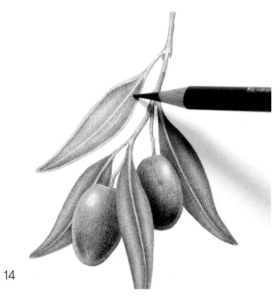

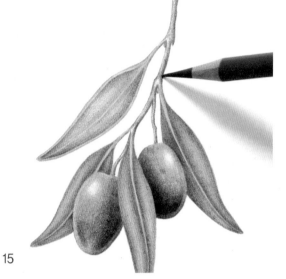

14

174번(●)으로 뒷면 잎의 가장자리와 양쪽 끝에 음영을 넣어 채색하고, 278번(●)으로 잎맥과 가장자리를 한 번 더 칠합니다.

15

233번(●)으로 가지의 명암을 덧칠하고, 테두리에 강/약의 선을 그어 가지의 형태가 잘 보이도록 묘사합니다.

🫒 선에 강/약을 줄 때는 'PART 1-2. 색연필 사용법 : 필압 조절하기(p.20)'를 참고하세요.

| 완성 |

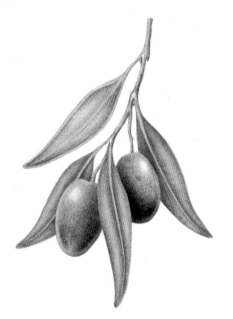

16

완성작과 비교했을 때 부족한 디테일이나 색상을 이전 과정에서 사용한 색연필들로 칠해 보완하면 올리브 완성입니다.

토마토 Tomato

[학명: Lycopersicon esculentum]

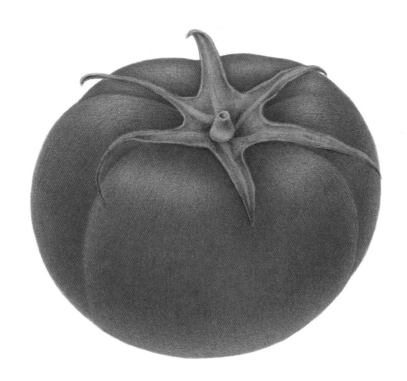

Color chip

118
scarlet red

121
pale geranium lake

219
deep scarlet red

225
dark red

168
earth green yellowish

174
chromium green opaque

165
juniper green

157
dark indigo

Level ★★

토마토와 같은 열매를 묘사할 때는 빨간색 계열의 다양한 색을 사용하여 색과 밀도를 충분히 채워주는 것이 좋습니다. 매끄러운 토마토의 질감을 표현하기 위해서는 선이 거칠게 묘사되지 않도록 색연필 심을 뾰족하게 유지하며 채색합니다.

종이에 토마토 그림을 전사하고 연필선을 떡지우개로 살짝 지웁니다. 그다음 연필선을 따라 꼭지는 168번(●), 토마토 와 토마토의 채색 방향 곡선은 118번(●)으로 연하게 그립 니다.

● 전사하는 방법은 'PART 1-2. 색연필 사용법 : 전사 방법(p.27)' 을 참고하세요.

1

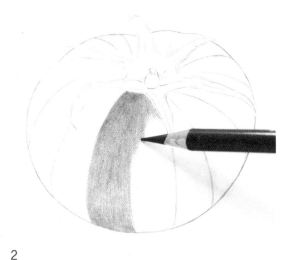

2

118번(●)으로 1번 과정에서 그린 채색 방향 곡선을 따 라 토마토 열매를 전체적으로 고르게 채색합니다.

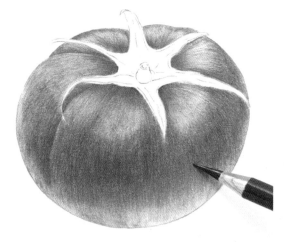

3

같은 색으로 토마토의 명암과 반사광을 표현합니다. 경 계선이 생기지 않도록 자연스럽게 그러데이션을 주며 둥근 형태를 묘사합니다.

● 하이라이트와 반사광을 칠할 때는 'PART 1-3. 반사광 : 구 그리기(p.28)'를 참고하세요.

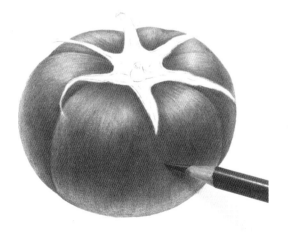

4

121번(●)으로 3번 과정과 동일하게 칠해 색의 밀도를
높이고, 꼭지 주변과 토마토의 굴곡에 음영을 넣어 빨
간색을 풍부하게 묘사합니다.

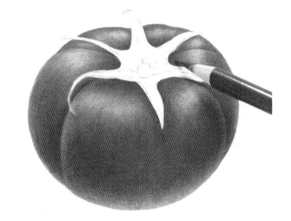

5

219번(●)으로 토마토 꼭지 주변과 굴곡, 토마토의 아랫
부분에 명암을 넣어 깊이감을 묘사합니다.

| 토마토 꼭지 | ─────────────────────────────────

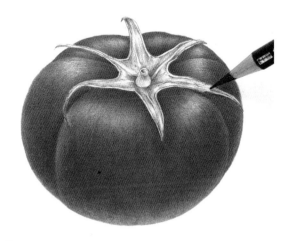

6

174번(●)으로 꼭지의 디테일을 살리면서 꼭지 안쪽과
끝부분에 명암을 넣어 채색합니다.

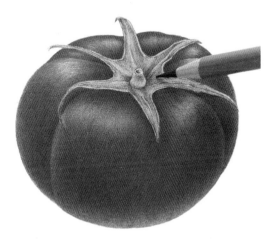

7

168번(●)으로 꼭지를 전체적으로 고르게 채색합니다.

8

165번(●)으로 꼭지의 밝은 부분과 음영을 묘사하면서
채색합니다.

| 마무리 |

9

225번(●)으로 꼭지와 맞닿은 토마토의 가장 어두운 부
분에 음영을 주어 깊이감을 묘사합니다.

10

157번(●)으로 꼭지 안쪽을 채색해 깊이감을 묘사합니다.

11

완성작과 비교했을 때 부족한 디테일이나 색상을 이전 과정
에서 사용한 색연필들로 칠해 보완하면 토마토 완성입니다.

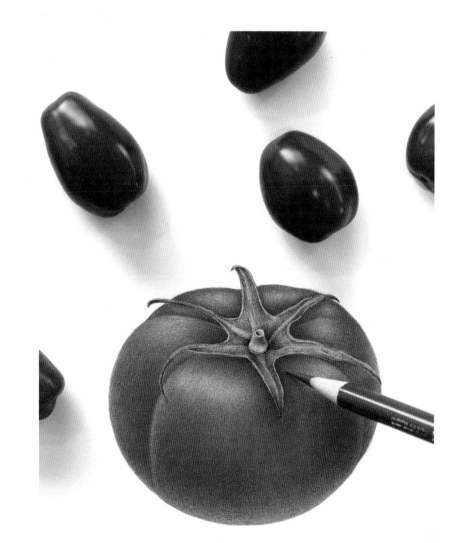

살구 Apricot

[학명 : Prunus armeniaca L.]

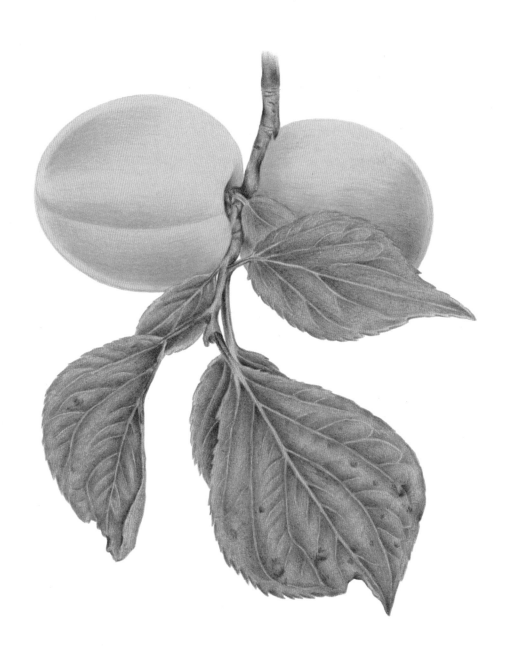

Color chip

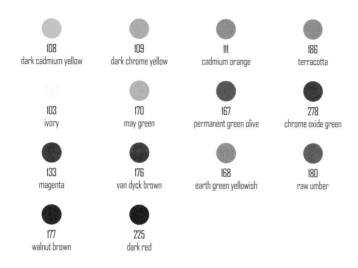

108
dark cadmium yellow

109
dark chrome yellow

111
cadmium orange

186
terracotta

103
ivory

170
may green

167
permanent green olive

278
chrome oxide green

133
magenta

176
van dyck brown

168
earth green yellowish

180
raw umber

177
walnut brown

225
dark red

Level ★★★★★

여름이면 새콤달콤하게 익어가는 살구입니다. 살구는 과육은 먹고,
씨는 약재로 쓰여 어느 하나 버릴 게 없는 열매입니다. 나뭇가지에 달린
주황빛 열매와 다양한 형태의 잎을 천천히 살펴보며 묘사해 봅니다.

종이에 살구 그림을 전사하고 연필선을 떡지우개로 살짝 지웁니다. 그다음 연필선을 따라 살구와 살구의 채색 방향 곡선은 108번(●), 가지와 잎, 잎맥은 170번(●)으로 연하게 그립니다.

 • 전사하는 방법은 'PART 1-2. 색연필 사용법 : 전사 방법 (p.27)'을 참고하세요.

• 살구와 같은 밝은색을 묘사할 때는 연필선을 지우개로 최대 한 지워주는 게 좋아요. 연필선이 진하게 남은 상태에서 채 색하면 나중에 잘 지워지지 않아 작품을 깔끔하게 완성할 수 없어요.

1

2

108번(●)으로 채색 방향 곡선을 따라 살구를 고르게 채 색합니다. 살구를 채색할 때는 직선이 아니라 곡선을 그리며 채색해야 둥근 형태를 묘사할 수 있습니다.

3

109번(●)으로 열매의 반사광을 묘사하며 칠합니다.

🌿 반사광을 칠할 때는 'PART 1-3. 반사광 : 구 그리기(p.28)' 를 참고하세요.

4

111번(●)으로 반사광을 묘사한 부분을 한 번 더 칠하고, 왼쪽 살구의 2/3 지점에 가로로 명암을 넣어 안으로 살짝 들어간 열매의 굴곡을 표현합니다.

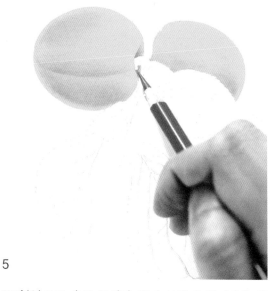

5

186번(●)으로 움푹 들어간 꼭지 부분에 깊이감을 줍니다.

| 살구 잎 |

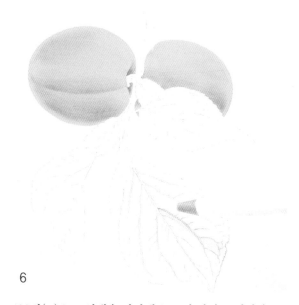

6

103번()으로 잎맥을 강하게 누르며 따라 그립니다.

🌿 잎맥 그리는 방법은 'PART 1-2. 색연필 사용법 : 잎맥 묘사하기(p.25)'를 참고하세요.

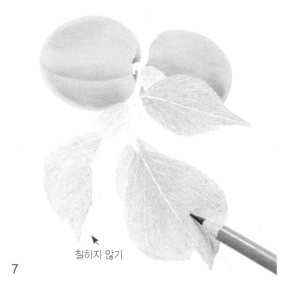

칠하지 않기

7

170번(●)으로 잎 전체를 고르게 채색합니다. 이때 왼쪽 잎의 뒷면은 칠하지 않습니다.

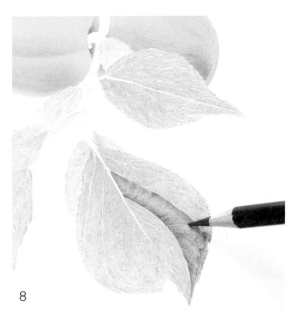

8

먼저 오른쪽의 가장 큰 잎을 채색합니다. 167번(●)으로 잎의 측맥을 따라 세부 묘사를 하면서 음영을 넣어 채색합니다.

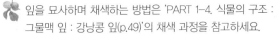 잎을 묘사하며 채색하는 방법은 'PART 1-4. 식물의 구조 : 그물맥 잎 : 강낭콩 잎(p.49)'의 채색 과정을 참고하세요.

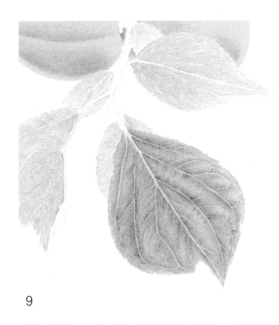

9

같은 방법으로 측맥을 따라 한 줄 한 줄 묘사하며 잎을 칠합니다.

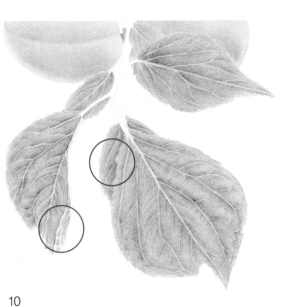

10

나머지 잎도 같은 방법으로 칠합니다. 이때 잎이 겹치는 부분은 아랫잎을 좀 더 진하게 칠해 잎이 서로 구분되도록 묘사하고, 7번 과정에서 비워둔 왼쪽 잎의 뒷면도 채색합니다.

11

278번(●)으로 8번~10번 과정을 참고해 명암을 넣으며 잎맥의 세부 묘사를 합니다.

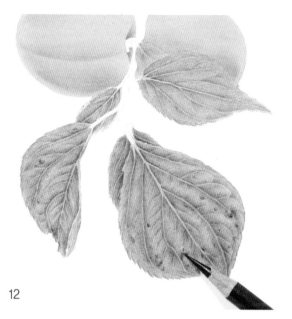

12

133번(●)으로 잎에 강/약의 점을 찍어 잎이 시들어가
는 부분을 묘사합니다.

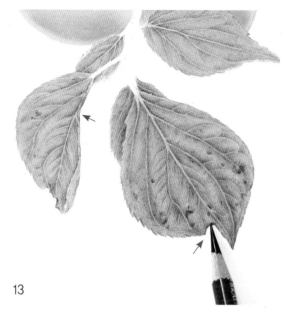

13

176번(●)으로 가장자리의 잎이 시들어가는 부분을 선
에 강/약을 주어 표현합니다.

🍂 선에 강/약을 줄 때는 'PART 1-2. 색연필 사용법 : 필압 조
절하기(p.20)'를 참고하세요.

| 살구 가지와 잎자루 |

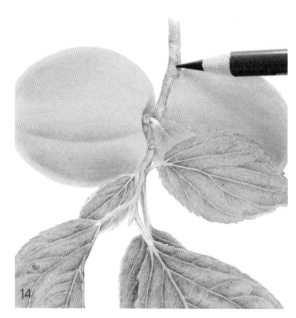

14

168번(●)으로 가지와 잎자루를 고르게 칠하고, 180번
(●)으로 디테일을 묘사하며 음영을 넣습니다.

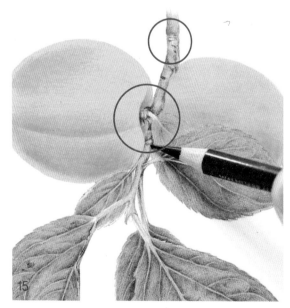

15

177번(●)으로 살구의 꼭지와 가지의 마디, 작은 잎과
겹쳐진 가지에 명암을 넣어 깊이감을 표현합니다.

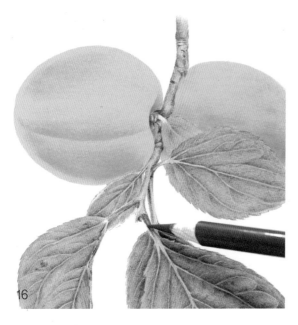

225번(●)으로 아래쪽 잎의 잎자루를 연하게 칠해 잎의 풍부한 색상을 묘사합니다.

| 완성 |

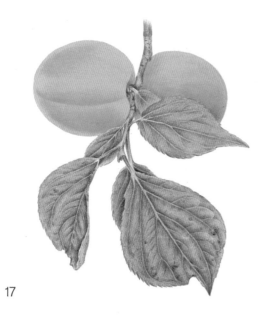

완성작과 비교했을 때 부족한 디테일이나 색상을 이전 과정에서 사용한 색연필들로 칠해 보완하면 살구 완성입니다.

미니 사과(알프스오토메) Mini apple

[학명 : Malus pumila]

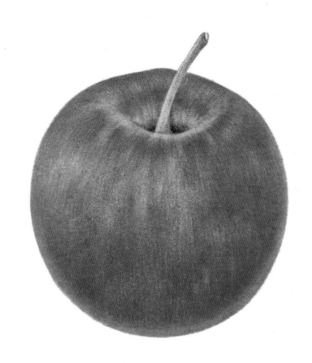

Color chip

170
may green

124
rose carmine

121
pale geranium lake

219
deep scarlet red

174
chromium green opaque

181
payne's grey

Level ★

새콤달콤한 맛에 앙증맞은 크기로 껍질째 먹는 미니 사과, 알프스오토
메는 꽃사과 품종 중 하나로 일본에서 우연실생(우연히 나타나는 변이종)
으로 발견된 열매입니다. 한입 크기로 작기 때문에 주로 장식용 과일로
사용됩니다.

종이에 미니 사과 그림을 전사하고 연필선을 떡지우개로
살짝 지웁니다. 그다음 연필선을 따라 170번(●)으로 연하
게 테두리를 그리고, 열매에 채색 방향 곡선을 그립니다.

🍎 전사하는 방법은 'PART 1-2. 색연필 사용법 : 전사 방법(p.27)'
을 참고하세요.

1

| 미니 사과 열매 |

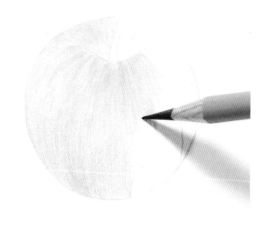

2

170번(●)으로 열매의 채색 방향 곡선을 따라 전체적으
로 고르게 채색합니다.

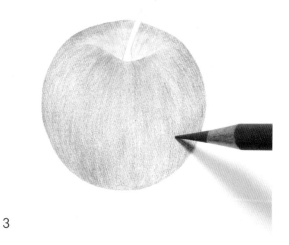

3

124번(●)으로 꼭지 안쪽을 제외한 나머지 부분을 고르
게 채색합니다.

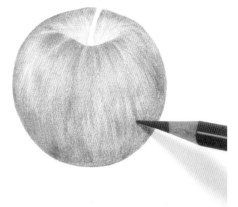

4

같은 색으로 열매를 한 번 더 채색해 밀도를 높이면서 음영을 넣어 디테일을 묘사합니다.

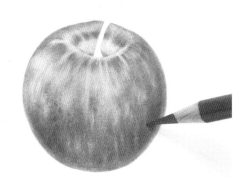

5

121번(●)으로 열매의 밝고 어두운 부분과 반사광을 묘사하며 채색해 색의 밀도를 높입니다. 꼭지 안쪽에는 174번(●)으로 연하게 칠해 명암을 넣습니다.

 반사광을 칠할 때는 'PART 1-3. 반사광 : 구 그리기(p.28)'를 참고하세요.

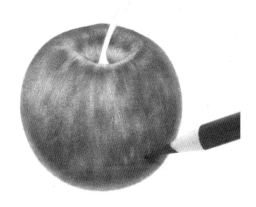

6

219번(●)으로 사과 아랫부분에 명암을 넣어 채색하고, 174번(●)으로 꼭지 안쪽을 한 번 더 칠해 깊이감을 줍니다.

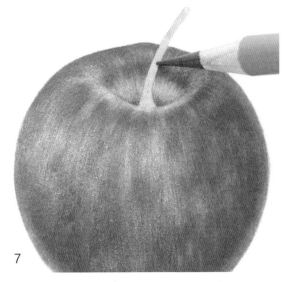

7

사과 꼭지를 170번(●)으로 고르게 칠합니다.

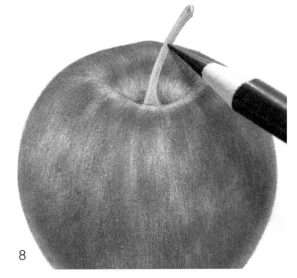

8

174번(●)으로 꼭지 오른쪽에 음영을 넣고 선에 강/약을 주어 디테일을 묘사합니다.

🍎 선에 강/약을 줄 때는 'PART 1-2. 색연필 사용법 : 필압 조절하기(p.20)'를 참고하세요.

| 마무리 |

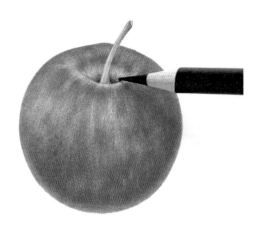

9

181번(●)으로 꼭지 안쪽을 칠해 깊이감을 묘사합니다.

10

완성작과 비교했을 때 부족한 디테일이나 색상을 이전 과정에서 사용한 색연필들로 칠해 보완하면 미니 사과 완성입니다.

바나나 Banana

[학명 : Musa]

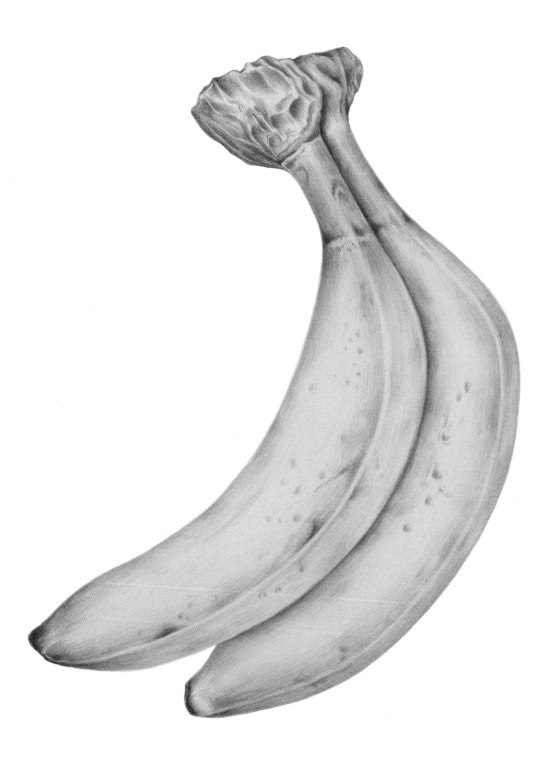

Color chip

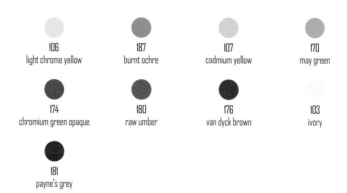

106
light chrome yellow

187
burnt ochre

107
cadmium yellow

170
may green

174
chromium green opaque

180
raw umber

176
van dyck brown

103
ivory

181
payne's grey

Level ★★★

대표적인 후숙 과일로 남녀노소 누구나 좋아하는 바나나입니다. 바나나가 익어가는 과정을 잘 관찰하면서 색의 변화와 껍질에 생기는 갈색반점을 자세히 묘사합니다.

1

종이에 바나나 그림을 전사하고 연필선을 떡지우개로 살짝 지웁니다. 그다음 연필선을 따라 바나나는 106번(●), 줄기 는 170번(●), 꼭지는 180번(●)으로 연하게 그립니다.

🍌 전사하는 방법은 'PART 1-2. 색연필 사용법 : 전사 방법(p.27)' 을 참고하세요.

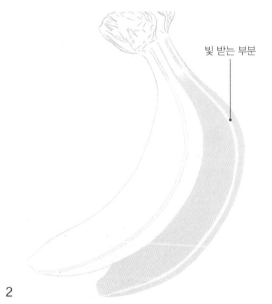

빛 받는 부분

2

106번(●)으로 오른쪽 바나나를 고르게 채색합니다. 이 때 빛을 받는 부분은 남겨둡니다.

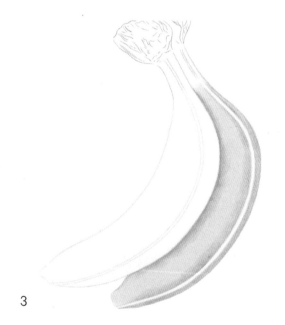

3

187번(●)으로 바나나가 겹쳐지는 부분과 오른쪽 가장 자리, 빛을 받는 부분 주변에 명암을 넣어 채색합니다.

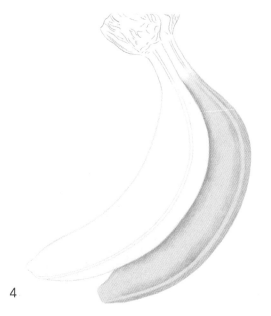

4

106번(⚪)으로 2번 과정에서 남겨둔 빛 받는 부분을 칠합니다.

5

왼쪽 바나나도 2번~4번 과정과 동일한 방법으로 채색합니다. 그다음 107번(⚪)을 전체적으로 칠해 노란색의 밀도를 높여줍니다.

| 바나나 줄기 |

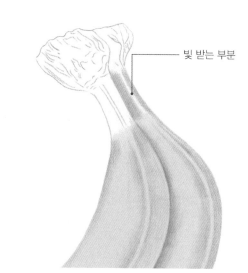

빛 받는 부분

6

170번(⚪)으로 오른쪽 바나나의 줄기를 채색합니다. 열매의 노란색과 자연스럽게 연결되도록 칠하되, 빛을 받는 부분은 칠하지 말고 남겨둡니다.

7

174번(⚫)으로 줄기가 겹쳐지는 부분과 빛을 받는 부분 주위에 명암을 넣어 채색합니다.

8

170번(●)으로 6번 과정에서 남겨둔 빛 받는 부분을 칠합니다.

9

왼쪽 바나나의 줄기도 6번~8번 과정과 동일한 방법으로 채색합니다.

| 바나나 꼭지 |

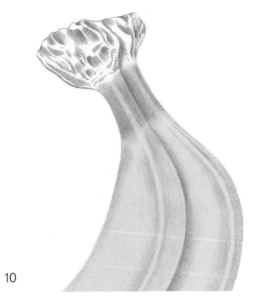

10

180번(●)으로 꼭지의 밝은 부분과 음영을 묘사하며 디테일을 그립니다.

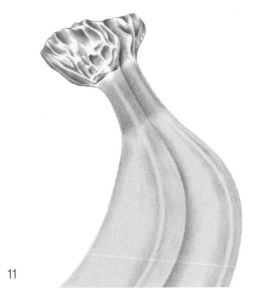

11

176번(●)으로 10번 과정에서 묘사한 디테일 위에 더 짙은 음영을 넣어 묘사합니다. 이때 앞에서 칠한 색을 완전히 덮지 않도록 주의합니다.

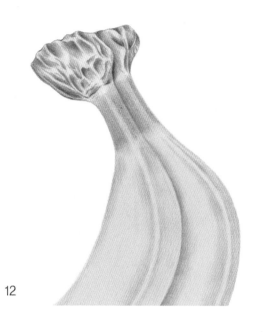

12

103번()으로 꼭지의 밝은 부분을 채색하고, 10번 과정에서 칠한 부분과 자연스럽게 연결하며 혼색합니다.

| 마무리 |

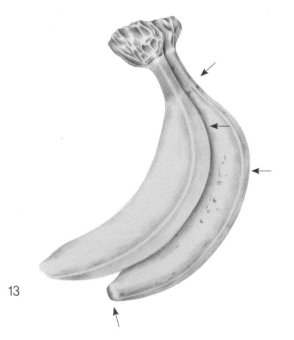

13

오른쪽 바나나에 176번(●)으로 바나나 줄기와 열매가 이어지는 부분, 바나나가 겹쳐지는 부분, 빛을 받는 부분 주변과 아래 끝부분에 음영을 넣어 채색합니다. 바나나의 갈색 반점은 176번(●)과 180번(●)을 번갈아 사용하며 강/약을 주어 묘사합니다.

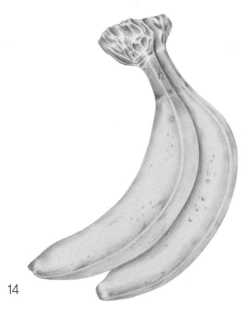

14

왼쪽 바나나도 같은 방법으로 묘사합니다.

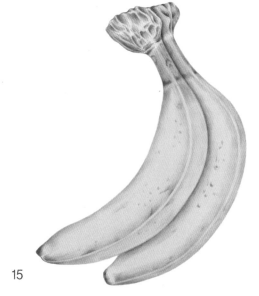

15

181번(●)으로 13번~14번 과정에서 칠한 부분에 한 번 더 음영을 넣으면서 어둡게 묘사합니다.

| 완성 |

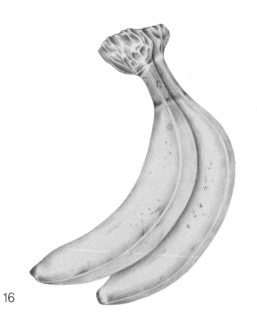

16

완성작과 비교했을 때 부족한 디테일이나 색상을 이전 과정에서 사용한 색연필들로 칠해 보완하면 바나나 완성입니다.

블루베리 Blueberry

[학명 : Vaccinium spp.]

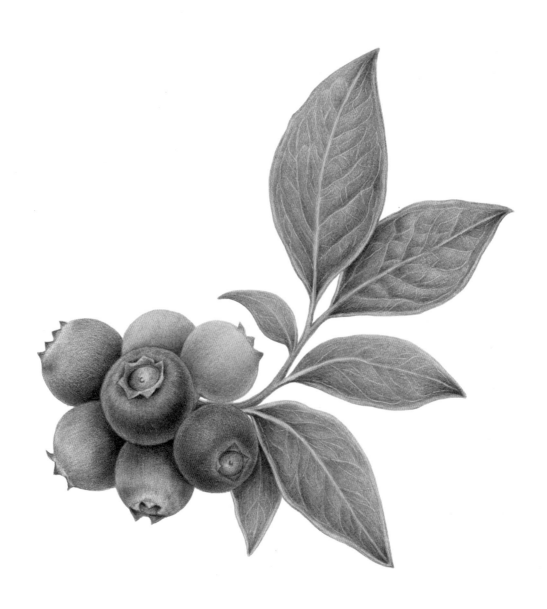

Color chip

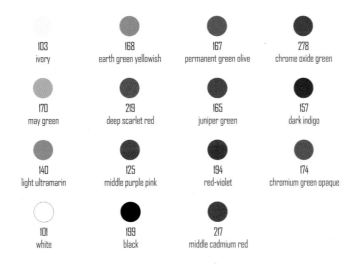

103
ivory

168
earth green yellowish

167
permanent green olive

278
chrome oxide green

170
may green

219
deep scarlet red

165
juniper green

157
dark indigo

140
light ultramarin

125
middle purple pink

194
red-violet

174
chromium green opaque

101
white

199
black

217
middle cadmium red

Level ★★★★★

세계 10대 슈퍼푸드로 잘 알려진 블루베리는 안토시아닌이 풍부해 젊음을 유지하는 데 도움을 주는 과일입니다. 동글동글한 블루베리 열매가 익어가는 동안 나타나는 다양한 색상과 잎의 그물맥을 자세히 관찰하며 세밀하게 묘사해 보겠습니다.

1

종이에 블루베리 그림을 전사하고 연필선을 떡지우개로 살짝 지웁니다. 그다음 연필선을 따라 열매는 140번(●), 170번(●), 125번(●)으로, 줄기와 잎은 170번(●)으로 연하게 그리고, 잎의 잎맥은 103번(　)으로 강하게 눌러 그립니다.

🫐 전사하는 방법은 'PART 1–2. 색연필 사용법 : 전사 방법(p.27)'을, 잎맥 그리는 방법은 'PART 1–2. 색연필 사용법 : 잎맥 묘사하기(p.25)'를 참고하세요.

| 블루베리 줄기와 잎 |

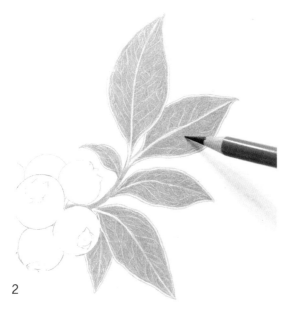

2

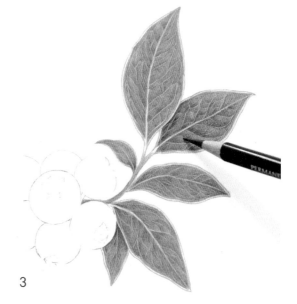

3

168번(●)으로 줄기와 잎을 고르게 채색합니다. 이때 잎의 가장자리는 칠하지 않고 남겨둡니다.

167번(●)으로 줄기와 잎을 전체적으로 연하게 칠해 색의 밀도를 높이고 음영을 넣습니다.

🫐 잎을 채색할 때, 잎의 양쪽 끝부분과 세맥 사이를 칠하면 볼륨감을 줄 수 있어요.

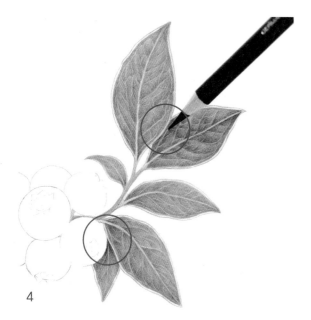

4

278번(●)으로 잎이 겹쳐지는 부분의 아래쪽 잎에 명암을 넣어 잎이 서로 구분되도록 묘사합니다.

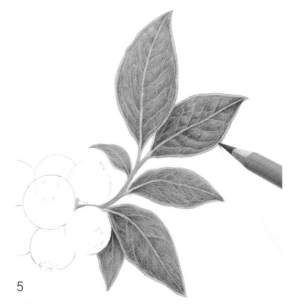

5

170번(●)으로 2번 과정에서 남겨둔 잎의 가장자리를 칠하고, 잎맥을 연하게 덧칠해 자연스럽게 만듭니다.

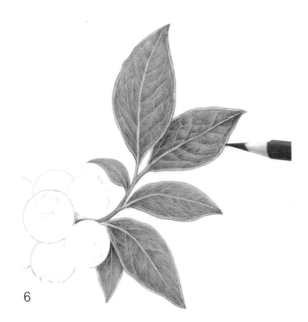

6

219번(●)으로 잎과 잎자루, 줄기의 테두리를 묘사합니다. 선에 강/약을 주면서 그어 붉은색이 부분적으로 보이도록 합니다.

 선에 강/약을 줄 때는 'PART 1-2. 색연필 사용법 : 필압 조절하기(p.20)'를 참고하세요.

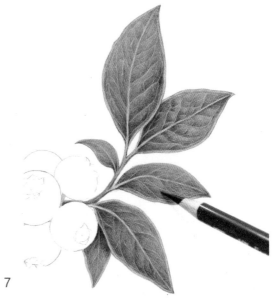

7

165번(●)으로 잎 전체를 연하게 칠해 풍부한 초록색을 묘사하고, 157번(●)으로 잎에 한 번 더 음영을 넣어 깊이감을 묘사합니다.

8

블루베리 열매에 채색 방향 곡선을 그립니다. 파란색 열매는 140번(●), 연두색 열매는 170번(●), 자주색 열매는 125번(●)으로 그립니다.

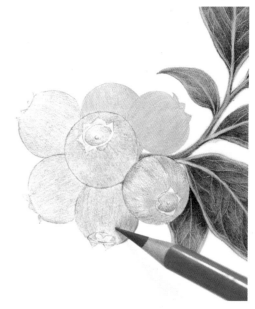

9

채색 방향 곡선을 그린 색으로 각각의 열매를 고르게 채색합니다. 이때, 자주색 열매는 125번(●)으로 2/3 정도를 칠하고 끝부분은 170번(●)으로 칠해 자연스럽게 연결합니다.

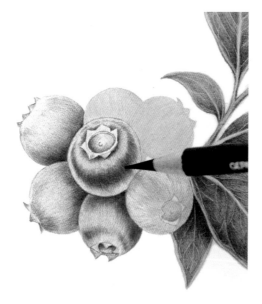

10

먼저 파란색 열매를 칠합니다. 157번(●)으로 열매가 서로 겹쳐지는 부분과 끝부분에 깊이감을 묘사한 다음, 열매의 진한 부분과 반사광을 묘사하며 채색합니다. 끝부분은 선에 강/약을 주어 한 번 더 그립니다.

🫐 반사광을 칠할 때는 'PART 1-3. 반사광 : 구 그리기(p.28)'를 참고하세요.

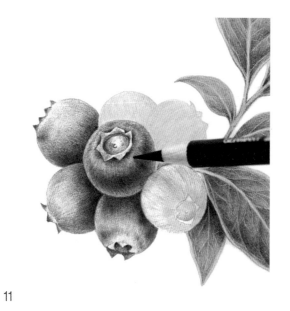

11

같은 색으로 열매의 밝은 부분을 살짝 칠하며 형태를 둥글게 잡습니다. 이때 10번 과정에서 칠한 어두운 부분과 자연스럽게 연결되도록 채색하는 것이 중요합니다.

12

자주색 열매를 칠합니다. 194번(●)으로 열매에 음영과 반사광을 묘사하며 채색하고, 끝부분은 선에 강/약을 주어 한 번 더 그립니다.

🫐 194번을 채색할 때는 125번과 혼색하여 열매 색상에 밀도를 높여주세요.

13

연두색 열매를 채색합니다. 174번(●)으로 음영을 넣어 칠하고, 170번(●)과 혼색하여 열매의 색상을 풍부하게 묘사합니다.

14

278번(●)으로 초록색 열매가 서로 겹쳐지는 부분을 진하게 칠해 명암을 넣어줍니다.

15

101번(○)으로 파란색 열매의 밝은 부분을 칠해 부드럽게 혼색합니다.

16

199번(●)으로 파란색 열매가 서로 겹쳐지는 부분을 진하게 칠해 깊이감을 묘사합니다.

17

217번(●)으로 자주색 열매에 음영을 넣어 부드럽게 채색합니다.

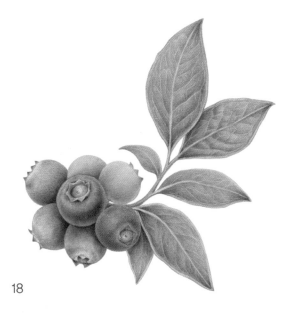

18

완성작과 비교했을 때 부족한 디테일이나 색상을 이전 과정에서 사용한 색연필들로 칠해 보완하면 블루베리 완성입니다.

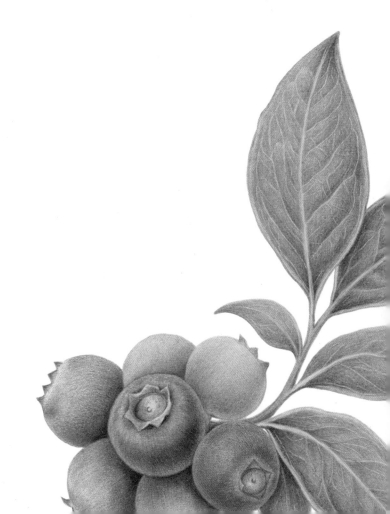

바인스위트(미니 파프리카) Vinesweet

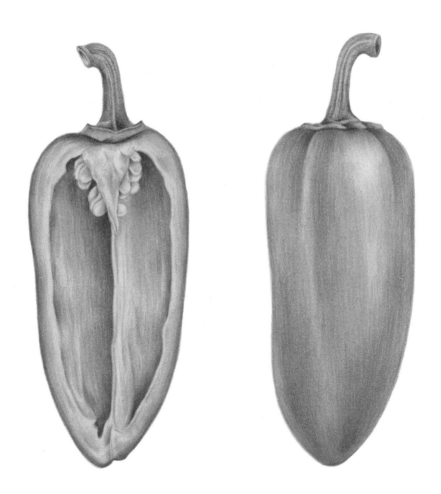

Color chip

271
warm grey II

108
dark cadmium yellow

111
cadmium orange

115
dark cadmium orange

191
pompeian red

102
cream

186
terracotta

170
may green

167
permanent green olive

Level ★★

바인스위트는 파프리카의 한 종류로 크기가 작아 '미니 파프리카'라고
도 불립니다. 크기는 작지만 일반 파프리카보다 당도가 훨씬 높아 샐러
드로 많이 사용하는 채소입니다. 주황빛이 도는 귀여운 바인스위트와
그 단면을 함께 묘사하여 멋진 작품을 만들어보겠습니다.

종이에 바인스위트 그림을 전사하고 연필선을 떡지우개로 살짝 지웁니다. 그다음 연필선을 따라 바인스위트는 108번(●), 씨는 271번(●), 꼭지는 170번(●)으로 연하게 그립니다.

🌶 전사하는 방법은 'PART 1-2. 색연필 사용법 : 전사 방법(p.27)'을 참고하세요.

1

| 오른쪽 바인스위트 |

2

108번(●)으로 오른쪽 바인스위트를 채색합니다. 오른쪽의 빛을 받는 부분은 연하게 칠하고 제일 밝은 윗부분은 칠하지 말고 자연스럽게 남겨둡니다.

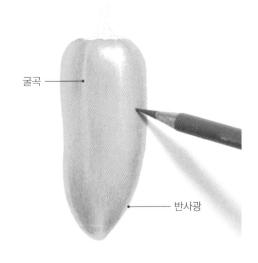

굴곡

반사광

3

111번(●)으로 음영을 넣으며 채색합니다. 이때 반사광을 표현하고 밝은 부분은 남겨 바인스위트 표면의 굴곡을 묘사합니다.

🌶 반사광을 칠할 때는 'PART 1-3. 반사광 : 구 그리기(p.28)'를 참고하세요.

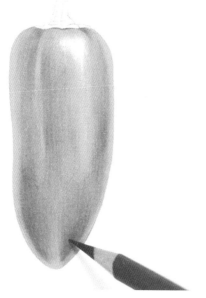

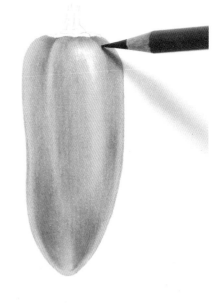

4

115번(●)으로 3번 과정과 동일하게 음영을 넣어 채색합
니다. 그다음 108번(●), 111번(●), 115번(●)을 혼색하
며 풍부한 주황색을 묘사합니다.

5

191번(●)으로 꼭지와 맞닿은 부분에 명암을 넣어 깊이
감을 묘사합니다.

| 왼쪽 바인스위트 |

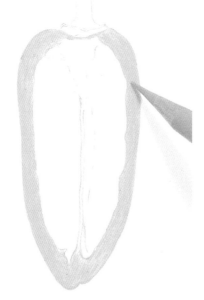

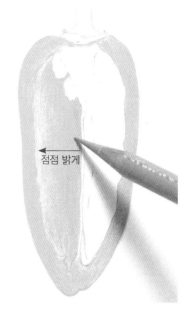

점점 밝게

6

왼쪽 바인스위트의 가장자리를 108번(●)으로 고르게
채색합니다.

7

같은 색으로 바인스위트의 심지를 중심으로 왼편을 채
색합니다. 심지 쪽은 어둡고 바깥쪽으로 갈수록 밝게
그러데이션을 주며 채색합니다.

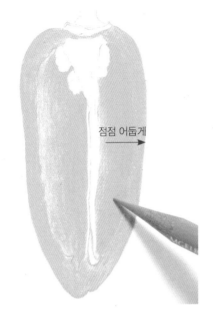

점점 어둡게 →

8

심지를 중심으로 오른편은 7번 과정과 반대로 심지 쪽은 밝고 바깥쪽으로 갈수록 어둡게 그러데이션을 주며 채색합니다.

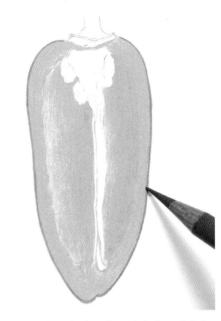

9

111번(●)으로 바인스위트의 테두리를 진하게 그립니다.

10

같은 색으로 테두리에서 안쪽을 향해 자연스럽게 색을 풀어주면서 바인스위트의 잘린 단면을 묘사합니다. 이때 6번 과정에서 칠한 부분을 완전히 덮지 않도록 주의합니다.

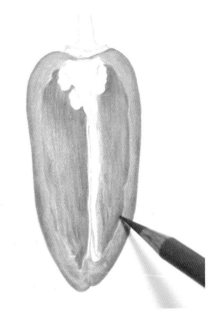

11

같은 색으로 바인스위트의 안쪽에 세로로 음영을 넣어 질감을 묘사합니다.

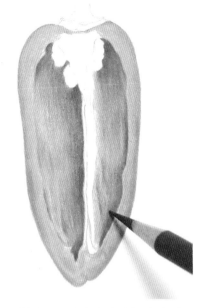

12

그림을 참고해 115번(●)으로 진하게 음영을 넣어 디테
일과 깊이감을 묘사합니다.

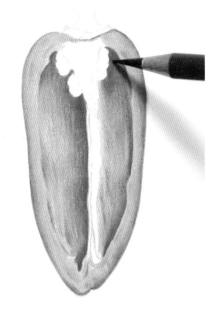

13

191번(●)으로 12번 과정과 동일하게 묘사합니다.

🌶 비슷한 계열의 색상을 혼색하여 밀도를 높이고 음영을 넣으
면 열매의 풍부한 색상을 묘사할 수 있어요.

| 바인스위트 심지와 씨 |

14

102번(○)으로 바인스위트의 심지와 씨를 고르게 채색
합니다.

15

111번(●)으로 심지의 디테일을 묘사합니다.

186번(●)으로 씨와 심지가 연결된 부분과 서로 겹쳐지는 부분에 음영을 넣어 심지와 씨를 구분합니다.

🌶 세부 묘사를 할 때는 색연필 심을 뾰족하게 유지해 주세요.

16

| 바인스위트 꼭지 | ────────────────────────────

17

167번(●)으로 꼭지에 디테일을 그리고 음영을 넣습니다.

18

170번(●)으로 꼭지를 고르게 채색합니다.

19

완성작과 비교했을 때 부족한 디테일이나 색상을 이전 과정에서 사용한 색연필들로 칠해 보완하면 바인스위트 완성입니다.

얼룩강낭콩 Cranberry bean

[학명 : Phaseolus vulgaris L.]

Color chip

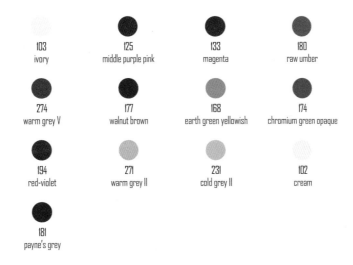

103
ivory

125
middle purple pink

133
magenta

180
raw umber

274
warm grey V

177
walnut brown

168
earth green yellowish

174
chromium green opaque

194
red-violet

271
warm grey II

231
cold grey II

102
cream

181
payne's grey

Level ★★★

콩에 얼룩덜룩한 무늬가 있어 얼룩 강낭콩, 또는 그 무늬가 호랑이를 닮았다고 해서 호랑이 콩이라고도 불리는 채소입니다. 콩의 자주색 무늬를 잘 관찰하고 묘사합니다.

1

종이에 얼룩 강낭콩 그림을 전사하고 연필선을 떡지우개로 살짝 지웁니다. 그다음 연필선을 따라 271번(●)으로 테두리를 연하게 그립니다.

🖌 전사하는 방법은 'PART 1-2. 색연필 사용법 : 전사 방법(p.27)'을 참고하세요.

2

3

103번()으로 오른쪽 얼룩 강낭콩을 전체적으로 고르게 채색합니다.

그림을 참고하여 125번(●)으로 콩 껍질의 무늬를 묘사하며 연하게 채색합니다.

4

133번(●)으로 3번 과정에서 묘사한 무늬 위를 한 번 더 덧칠해 입체감을 줍니다. 이때 125번(●)으로 칠한 색을 모두 덮지 않도록 주의하며 자연스럽게 묘사합니다.

5

180번(●)으로 콩 껍질 가장자리에 군데군데 무늬를 묘사하고 끝부분도 칠합니다.

 180번과 103번을 혼색하면 자연스러운 색상을 묘사할 수 있어요.

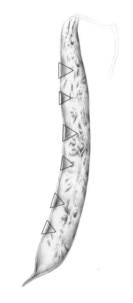

6

274번(●)으로 5번 과정에서 묘사한 부분에 살짝 명암을 넣고, 왼쪽 가장자리에는 삼각형 모양으로 부드럽게 채색해 콩이 들어있는 모양을 묘사합니다.

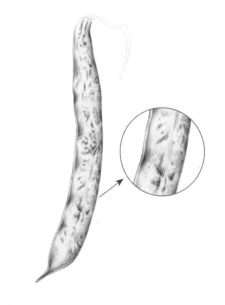

7

177번(●)으로 한 번 더 음영을 넣어 입체감을 주고, 껍질 오른쪽에 강/약의 점을 그려 무늬를 묘사합니다.

8

168번(●)으로 줄기를 고르게 채색합니다.

9

174번(●)으로 줄기에 명암을 넣어 입체감을 묘사합니다. 콩과 연결되어 있는 부분과 직각으로 꺾인 부분을 집중적으로 묘사합니다.

10

177번(●)으로 9번 과정에서 칠한 부분에 한 번 더 명암을 넣고, 선에 강/약을 주어 묘사합니다. 그다음 줄기 끝을 살짝 칠해 끝이 마른 듯한 표현을 합니다.

선에 강/약을 줄 때는 'PART 1-2. 색연필 사용법 : 필압 조절하기(p.20)'를 참고하세요.

11

103번(◯)으로 7개의 콩알을 고르게 채색합니다.

12

125번(●)으로 그림을 참고해 콩의 무늬를 묘사합니다.

13

194번(●)으로 필압을 조절하면서 강/약을 주어 무늬를 덧칠합니다. 이때 12번 과정에서 칠한 색을 다 덮지 않도록 주의합니다.

14

콩깍지에 들어있는 두 번째, 세 번째, 네 번째 콩알에 180번(●)으로 콩눈을 묘사하고 무늬도 살짝 넣어줍니다.

271번(●)으로 콩알의 반사광을 묘사하며 명암을 넣어 채색하고, 274번(●)으로 그 위를 살짝 덧칠해 깊이감을 줍니다.

반사광을 칠할 때는 'PART 1-3. 반사광_구 그리기(p.28)'를 참고하세요.

15

| 왼쪽 콩깍지 |

16

콩깍지의 테두리를 103번()으로 고르게 채색합니다.

17

180번(●)으로 선에 강/약을 주어 콩깍지의 테두리를 그립니다.

식물의 디테일한 선을 묘사할 때 선에 강/약을 주면 자연스럽게 묘사할 수 있어요. 선을 그릴 때는 색연필 심을 뾰족하게 유지해 주세요.

18

125번(●)으로 테두리에 얼룩덜룩한 무늬를 묘사하고
177번(●)으로 음영을 넣어 채색합니다.

231번 ——
274번 ——
종이 ——

19

콩깍지의 움푹 들어간 모양을 묘사합니다. 231번(●)으
로는 밝은 부분, 274번(●)으로는 어두운 부분을 표현
하고 가장 밝은 부분은 종이의 하얀색을 그대로 남겨두
어 입체감을 묘사합니다.

20

102번()과 271번(●)을 혼색하며 콩깍지의 풍부한 색
상을 묘사합니다. 이때 19번 과정에서 남겨둔 종이의
하얀색 부분은 칠하지 않습니다.

21

181번(●)으로 콩깍지에 들어있는 콩 주변에 음영을 넣
어 깊이감을 줍니다.

22

180번(●)으로 콩깍지의 움푹 들어간 부분에 자연스럽게 명암을 넣어 깊이감을 줍니다.

23

완성작과 비교했을 때 부족한 디테일이나 색상을 이전 과정에서 사용한 색연필들로 칠해 보완하면 얼룩 강낭콩 완성입니다.

가지 Eggplant

[학명 : Solanum melongena L.]

Color chip

136
purple violet

125
middle purple pink

249
mauve

157
dark indigo

168
earth green yellowish

167
permanent green olive

129
pink madder lake

106
light chrome yellow

186
terracotta

Level ★★★

매끄러운 질감을 가진 가지와 다양한 각도에서 바라본 가지 꽃을 그리
도록 하겠습니다. 가지 꽃 그리는 방법을 잘 배워두면 다른 꽃에도 얼마
든지 응용할 수 있습니다.

1

종이에 가지 그림을 전사하고 연필선을 떡지우개로 살짝 지웁니다. 그다음 연필선을 따라 가지와 잎맥, 꽃잎과 꽃잎의 맥은 136번(●), 가지 꼭지와 꽃받침은 157번(●), 잎은 168번(●), 꽃 수술은 186번(●)으로 연하게 그립니다.

🌱 전사하는 방법은 'PART 1-2. 색연필 사용법 : 전사 방법(p.27)'을 참고하세요.

| 가지 열매 |

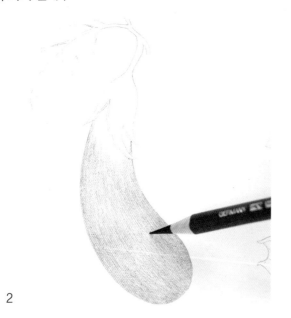

2

136번(●)으로 가지 모양의 곡선을 살려 전체적으로 고르게 채색합니다. 이때 꼭지와 맞닿아있는 윗부분은 칠하지 말고 자연스럽게 남겨둡니다.

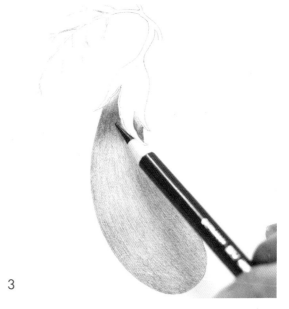

3

2번 과정에서 남겨둔 윗부분을 125번(●)으로 채색하여 부드럽게 연결합니다.

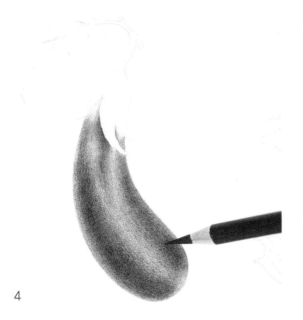

4

136번(●)으로 반사광과 명암을 넣어 밀도를 높이고, 249번(●)으로 한 번 더 칠해 가지의 보라색을 풍부하게 만듭니다.

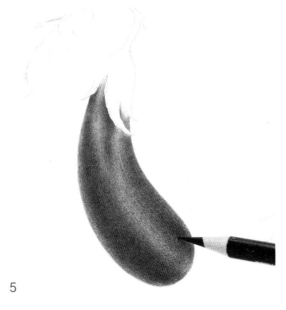

5

157번(●)으로 가지에 진한 음영을 넣고, 136번(●)으로 밝은 부분과 어두운 부분을 부드럽게 연결하여 자연스럽게 묘사합니다.

| 가지 꼭지 |

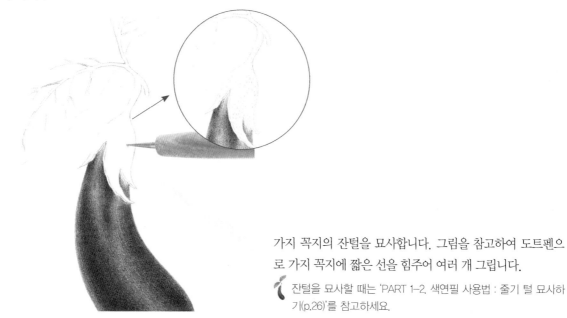

6

가지 꼭지의 잔털을 묘사합니다. 그림을 참고하여 도트펜으로 가지 꼭지에 짧은 선을 힘주어 여러 개 그립니다.

🌱 잔털을 묘사할 때는 'PART 1-2. 색연필 사용법 : 줄기 털 묘사하기(p.26)'를 참고하세요.

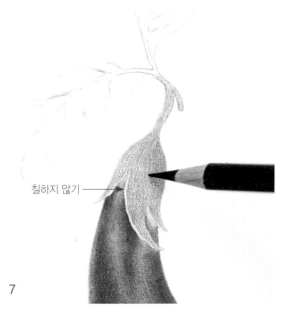

칠하지 않기

7

157번(●)으로 꼭지를 고르게 채색합니다. 이때 가지와 맞닿은 꼭지의 가장자리는 칠하지 말고 남겨둡니다.

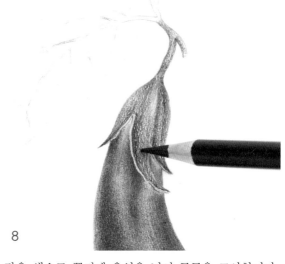

8

같은 색으로 꼭지에 음영을 넣어 굴곡을 묘사합니다. 그리고 7번 과정에서 칠하지 않은 가장자리를 연하게 칠합니다.

| 가지 잎 |

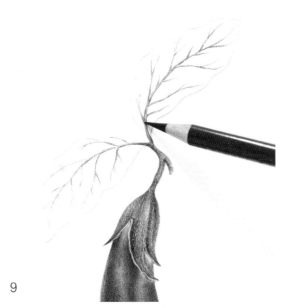

9

136번(●)으로 잎맥을 채색합니다. 이때 선에 강/약을 주어 칠하면 더욱 자연스러운 잎맥을 묘사할 수 있습니다.

🌱 선에 강/약을 줄 때는 'PART 1-2. 색연필 사용법 : 필압 조절하기(p.20)'를 참고하세요.

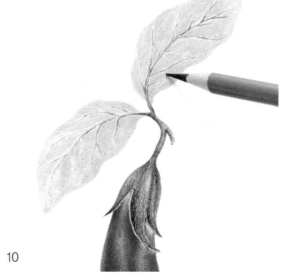

10

168번(●)으로 잎을 고르게 채색합니다. 이때 9번 과정에서 칠한 잎맥은 칠하지 않도록 주의하면서 같은 색으로 한 번 더 채색해 밀도를 높입니다.

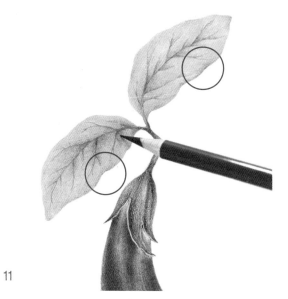

11

136번(●)으로 잎맥을 좀 더 진하게 그리고 잎맥을 중심으로 잎에도 보라색을 자연스럽게 퍼트립니다. 잎의 가장자리에도 부분적으로 음영을 넣어줍니다.

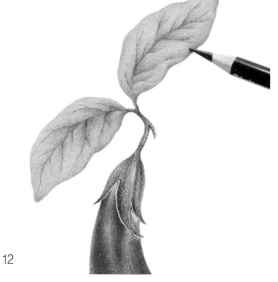

12

167번(●)으로 잎의 가장자리와 잎맥 사이사이에 명암을 넣어 입체감을 묘사합니다.

| 가지 꽃 |

13

6번 과정을 참고하여 꽃받침에 도트펜으로 줄기 털을 묘사합니다.

14

157번(●)으로 7번~8번 과정을 참고하여 꽃받침을 채색하고 음영을 넣습니다.

15

첫 번째 꽃을 칠합니다. 136번(●)으로 꽃의 위아래를 칠해 깊이감을 주고, 꽃잎의 경계선도 묘사합니다. 이 때 밝은 부분과 어두운 부분이 부드럽게 연결되도록 묘사합니다.

16

129번(●)으로 꽃의 밝은 부분을 연하게 칠해 자연스럽게 연결합니다.

17

두 번째 꽃을 칠합니다. 136번(●)으로 꽃잎을 연하게 칠하고, 수술이 있는 꽃잎 안쪽과 꽃잎 끝, 꽃잎의 뒷면은 진하게 칠합니다.

18

125번(●)으로 꽃잎의 진한 부분에 연하게 덧칠하고, 136번(●)으로 선에 강/약을 주어 꽃잎의 맥을 그립니다.

19

249번(●)으로 수술 주변과 꽃받침과 맞닿아있는 부분에 음영을 넣어 깊이감을 줍니다.

20

106번(●)으로 수술을 칠하고, 186번(●)으로 꽃 수술이 잘 보이도록 테두리를 한 번 더 그립니다.

21

마지막 꽃을 칠합니다. 136번(●)으로 꽃잎의 맥을 따라 음영을 주며 채색하고, 꽃잎의 맥도 선에 강/약을 주어 한 번 더 그립니다.

22

18번~20번 과정을 참고해 꽃을 묘사합니다.

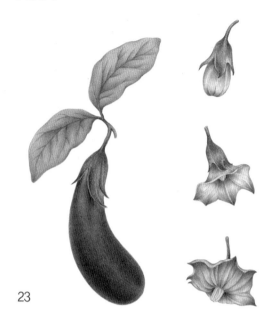

23

완성작과 비교했을 때 부족한 디테일이나 색상을 이전 과정에서 사용한 색연필들로 칠해 보완하면 가지 완성입니다.

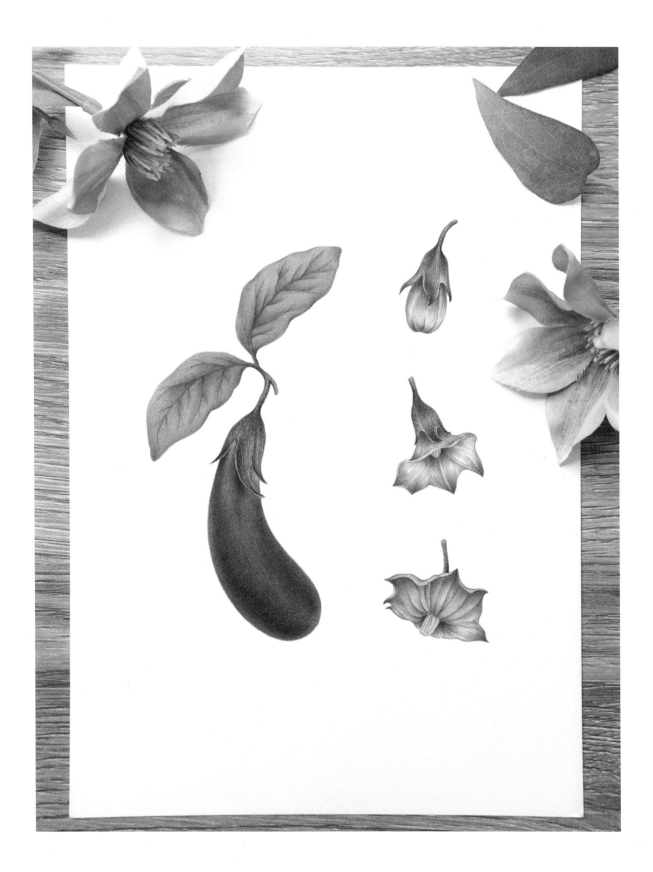

아스파라거스 Asparagus

[학명 : Asparagus officinalis L.]

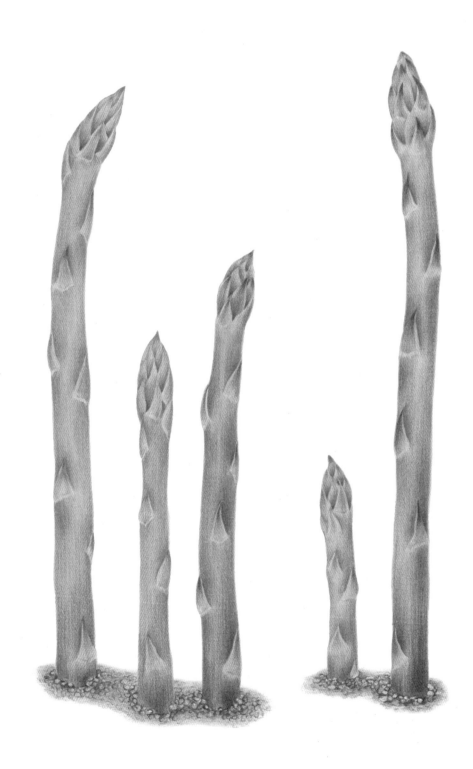

Color chip

168
earth green yellowish

174
chromium green opaque

205
cadmium yellow lemon

136
purple violet

194
red-violet

180
raw umber

176
van dyck brown

Level ★★

아스파라거스는 땅에서 쑥쑥 올라오는 채소입니다. 씨를 심고 새싹
이 돋아난 뒤 3년이 지나야 본격적으로 수확을 할 수 있어 정성을 많이
쏟아야 하지만, 잘만 기르면 10년 이상 열매처럼 수확이 가능한 매력덩어
리이기도 합니다.

1

종이에 아스파라거스 그림을 전사하고 연필선을 떡지우개로 살짝 지웁니다. 그다음 연필선을 따라 줄기는 168번(●)으로, 흙은 180번(●)으로 연하게 그립니다.

전사하는 방법은 'PART 1-2. 색연필 사용법 : 전사 방법(p.27)'을 참고하세요.

| 아스파라거스 줄기 |

2

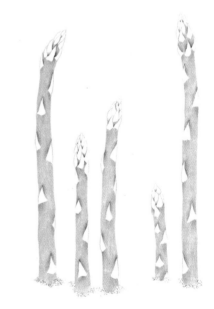

3

168번(●)으로 줄기를 세로로 고르게 채색합니다. 이때 삼각형 모양의 곁순은 칠하지 않습니다.

174번(●)으로 줄기와 곁순 사이에 명암을 넣어 깊이감을 묘사합니다.

4

205번()으로 2번 과정에서 칠한 줄기 전체를 한 번 더 칠해, 줄기의 초록색을 풍부하게 묘사합니다. 이때도 곁순은 칠하지 않습니다.

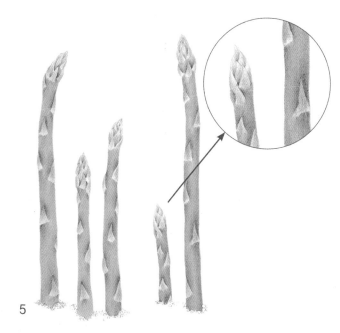

5

168번(●)으로 곁순을 칠합니다. 그림과 같이 명암을 표현하며 세로로 결을 살려 칠합니다.

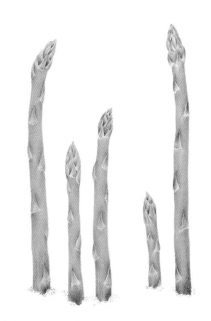

6

136번(●)과 194번(●)으로 곁순과 줄기의 하단부에 세로로 결을 살리며 부분적으로 음영을 넣어 아스파라거스의 색상을 풍부하게 만듭니다.

7

1번 과정에서 그린 흙에 176번(●)으로 강/약을 주며 동그라미를 그려 흙에 입체감을 줍니다.

8

180번(●)으로 명암을 넣으며 흙 전체를 칠합니다. 흙을 칠할 때는 바깥쪽으로 갈수록 연하게 칠해 자연스럽게 묘사합니다.

| 마무리 |

9

174번(●)으로 세 번째와 다섯 번째의 아스파라거스 줄기에 전체적으로 음영을 넣어 다른 줄기와 명도 차이가 나도록 묘사합니다.

10

완성작과 비교했을 때 부족한 디테일이나 색상을 이전 과정에서 사용한 색연필들로 칠해 보완하면 아스파라거스 완성입니다.

잎 양파 Onion

[학명 : Allium cepa]

Color chip

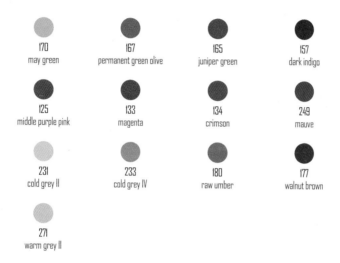

170
may green

167
permanent green olive

165
juniper green

157
dark indigo

125
middle purple pink

133
magenta

134
crimson

249
mauve

231
cold grey II

233
cold grey IV

180
raw umber

177
walnut brown

271
warm grey II

Level ★★★★

양파를 뿌리채소로 알고 있는 사람들이 많지만, 사실은 땅속줄기가 비
대해진 것으로 껍질이 겹겹이 쌓인 비늘줄기채소입니다. 이번에 그릴
잎 양파는 초봄에만 짧게 수확해서 파 대용으로 사용하는 채소인데, 자
줏빛의 둥근 양파와 파처럼 생긴 잎을 자세히 관찰해 색연필로 묘사해
보겠습니다.

종이에 잎 양파 그림을 전사하고 연필선을 떡지우개로 살짝 지웁니다. 그다음 연필선을 따라 줄기와 잎은 170번(●), 왼쪽 비늘줄기는 231번(●), 오른쪽 비늘줄기와 채색 방향 곡선은 125번(●), 뿌리는 180번(●)으로 연하게 그립니다.

❗ 전사하는 방법은 'PART 1-2. 색연필 사용법 : 전사 방법(p.27)'을 참고하세요.

1

170번(●)으로 줄기의 방향을 따라 줄기와 잎을 고르게 채색 합니다. 같은 톤으로 채색하다 보면 잎이 겹쳐진 부분을 구 분하기 어려우니 각 잎에 명암 대비를 주며 채색합니다. 줄 기는 잎보다 연하게 칠하고 그림과 같이 세로로 선을 그려 세부 묘사도 합니다.

❗ • 색연필 심을 뾰족한 상태로 유지하면서 잎을 채색하고 줄기에 선을 그려요.

• 선을 그릴 때는 'PART 1-2. 색연필 사용법 : 필압 조절하기 (p.20)'를 참고하여 자연스러운 디테일을 묘사해요.

2

3

167번(●)으로 잎이 서로 구분되도록 명암을 넣습니다. 잎은 각기 다른 형태와 명암을 갖고 있으니 잘 관찰하여 170번(●)과 혼색하며 묘사합니다. 줄기도 167번(●)으로 연하게 덧칠하고 잎과 자연스럽게 연결되도록 채색합니다.

4

165번(●)으로 3번 과정과 동일하게 잎에 명암을 넣습니다. 왼쪽 양파 잎은 170번(●)의 비율이 많고, 오른쪽 양파 잎은 165번(●)의 비율이 많도록 채색하여 다채로운 초록색의 잎을 묘사합니다.

5

157번(●)으로 잎 사이사이에 명암을 넣어 깊이감을 줍니다.

157번은 많이 사용하지 않는 것이 좋아요. 필요한 부분에 조금씩만 사용해주세요.

6

125번(●)으로 1번에서 그린 채색 방향 곡선을 따라 채색합니다. 이때 줄기와 연결되는 부분과 뿌리와 연결되는 부분의 음영을 함께 묘사합니다.

7

133번(●)과 134번(●) 두 가지 색을 번갈아 사용하며 음영을 넣습니다. 밝은 부분은 125번(●)을 좀 더 칠해 음영과 자연스럽게 연결되도록 채색합니다.

🖌️ 비늘줄기의 중앙은 빛을 받는 부분이므로 밝게 남겨두어 양파의 입체감을 묘사해 주세요.

8

249번(●)으로 비늘줄기 윗부분과 아랫부분에 음영을 넣어 깊이감을 묘사합니다.

🖌️ 음영을 묘사할 때는 밝은 부분과 부드럽게 연결되도록 칠하는 것을 잊지 마세요.

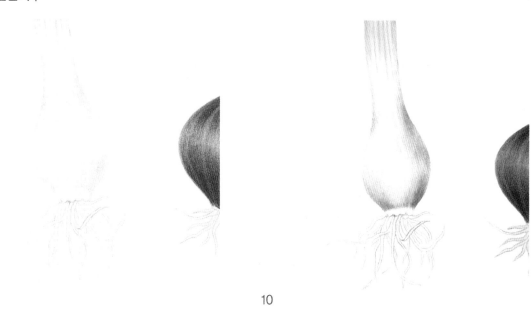

9

231번(●)과 233번(●)을 사용하여 비늘줄기의 위아래와 가장자리에 명암을 넣고 줄기와 자연스럽게 연결되도록 선을 이어서 채색합니다.

10

125번(●)으로 비늘줄기에 음영을 넣어 채색합니다.

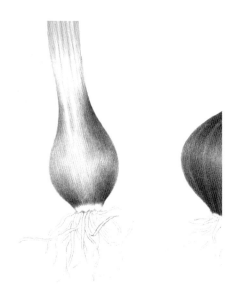

11

125번(●)과 133번(●)을 번갈아 사용하여 색의 밀도를 높이고 명암을 넣습니다. 이때 비늘줄기의 밝은 부분과 중앙의 빛을 받는 부분은 제외하고 채색합니다.

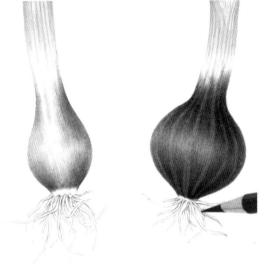

12

180번(●)으로 1번 과정에서 그린 양쪽 뿌리에 강/약을 주며 한 번 더 선을 그립니다. 이때 뿌리의 안쪽은 진하게 그리고 바깥쪽으로 갈수록 연하게 그립니다.

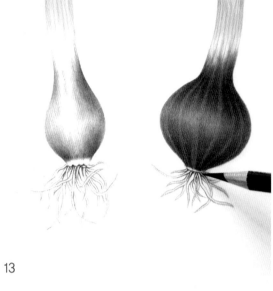

13

177번(●)으로 뿌리 안쪽에 명암을 넣어 깊이감을 묘사하고, 바깥으로 뻗어 있는 뿌리는 12번 과정에서 그린 선 위에 강/약을 주어 살짝 덧그립니다.

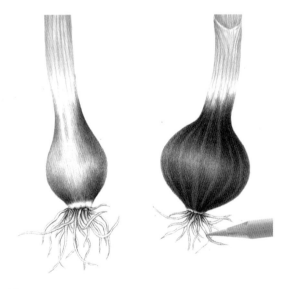

14

271번(●)으로 뿌리를 채색합니다. 중간중간 종이의 하얀 부분을 남겨두면 훨씬 디테일하게 흰색 뿌리를 묘사할 수 있습니다.

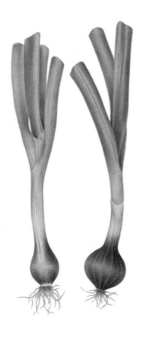

15

완성작과 비교했을 때 부족한 디테일이나 색상을 이전 과정에서 사용한 색연필들로 칠해 보완하면 잎 양파 완성입니다.

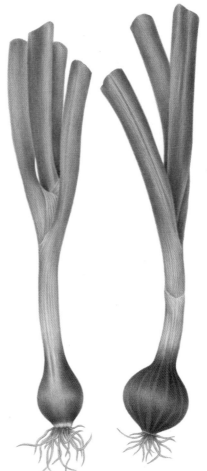

루콜라 Arugula

[학명 : Eruca sativa]

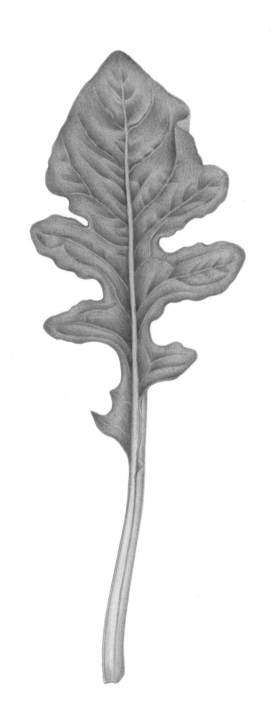

Color chip

170
may green

103
ivory

167
permanent green olive

278
chrome oxide green

174
chromium green opaque

Level ★★

샐러드나 피자 등 이탈리아 음식에 많이 쓰이는 루콜라는 특유의 독특
한 향과 쌉싸름한 맛을 가진 향신 채소의 일종입니다. 루콜라의 잎맥을
묘사하며 잎을 완성해 봅니다.

종이에 루콜라 그림을 전사하고 연필선을 떡지우개로 살짝 지웁니다. 그다음 연필선을 따라 170번(●)으로 잎의 가장자리와 주맥을 연하게 그립니다.

🌱 전사하는 방법은 'PART 1-2. 색연필 사용법 : 전사 방법(p.27)'을. 잎의 구조는 'PART 1-4. 식물의 구조 : 잎의 구조(p.47)'를 참고하세요.

1

| 루콜라 잎 |

2

103번()으로 잎의 측맥과 세맥을 힘주어 눌러 그립니다.

🌱 잎맥을 그릴 때는 'PART 1-2. 색연필 사용법 : 잎맥 묘사하기 (p.25)'를 참고하세요.

3

170번(●)으로 잎 전체를 고르게 채색한 다음, 오른쪽 윗부분의 잎이 접힌 부분에만 명암을 넣습니다.

4

167번(●)으로 주맥을 기준으로 오른쪽 잎의 측맥과 세
맥에 음영을 넣어 디테일을 묘사합니다.

🌱 잎을 묘사하며 채색하는 방법은 'PART 1-4. 식물의 구조 : 그
 물맥 잎 : 강낭콩 잎(p.49)'의 채색 과정을 참고하세요.

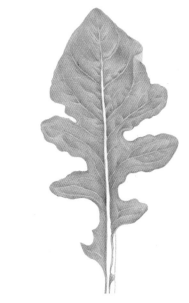

5

같은 색으로 왼쪽 잎에도 음영을 넣어 디테일을 묘사합
니다.

6

278번(●)으로 주맥 근처를 칠해 깊이감을 주며 잎의
굴곡을 묘사합니다. 잎 가장자리는 167번(●)으로 연하
게 음영을 넣어 잎의 형태를 자연스럽게 묘사합니다.

🌱 잎 가장자리의 음영은 선으로 묘사하지 말고 면으로 칠하면
 서 넣어주세요.

7

278번(●)으로 측맥과 세맥에도 연하게 음영을 넣어 잎맥
을 묘사하고, 잎이 접힌 부분에도 명암을 넣어줍니다.

8

103번(　)으로 루콜라 줄기를 고르게 채색합니다. 이때 주맥도 함께 칠합니다.

9

170번(●)으로 줄기와 주맥의 가장자리와 줄기 뒷면을 연하게 채색합니다.

10

174번(●)으로 줄기 뒷면에 명암을 넣어 입체감을 줍니다.

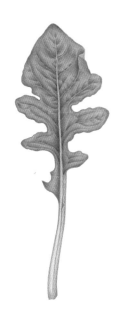

11

완성작과 비교했을 때 부족한 디테일이나 색상을 이전 과
정에서 사용한 색연필들로 칠해 보완하면 루콜라 완성입
니다.

방울양배추 Brussels sprouts

[학명 : Brassica oleracea var. gemmifera]

Color chip

170
may green

167
permanent green olive

205
cadmium yellow lemon

103
ivory

180
raw umber

174
chromium green opaque

274
warm grey V

Level ★★

양배추 과에서 가장 작은 품종으로 '방울다다기양배추'라고도 불리는
채소입니다. 방울양배추를 다양한 각도에서 살펴보고, 단면도 잘 관찰
하여 묘사합니다.

1

종이에 방울양배추 그림을 전사하고 연필선을 떡지우개로 살짝 지운 다음 연필선을 따라 170번(●)으로 연하게 그립니다.

- 전사하는 방법은 'PART 1-2. 색연필 사용법 : 전사 방법 (p.27)'을 참고하세요.
- 방울양배추에는 얇은 선이 많이 들어가요. 섬세한 선을 묘사하기 위해서는 색연필을 자주 깎아 끝을 뾰족한 상태로 유지해 주세요.

2

167번(●)으로 양배추의 잎이 겹치는 안쪽 부분을 진하게 칠하고, 잎의 어두운 부분에도 음영을 넣습니다.

3

양배추 중앙의 하얀 심지 부분을 제외하고 170번(●)으로 잎 전체를 고르게 채색합니다. 2번 과정에서 칠한 167번(●)과 부드럽게 연결하고, 네 번째 양배추의 경우에는 단면 디테일도 표현합니다.

4

205번(●)으로 3번 과정과 같이 칠해 잎의 색상을 풍부
하게 묘사합니다. 하얀 심지 부분은 그림과 같이 조금
남겨둡니다.

5

남겨둔 하얀 심지 부분을 103번()으로 고르게 칠합
니다.

| 완성 |————————————————

6

첫 번째 양배추와 네 번째 양배추의 중앙 심지를 180번
(●)으로 연하게 칠하고 테두리를 살짝 그립니다.

7

174번(●)과 274번(●)으로 양배추에 음영을 넣고, 완성
작과 비교했을 때 부족한 디테일이나 색상을 이전 과정
에서 사용한 색연필들로 칠해 보완하면 방울양배추 완성
입니다.

당근 Carrot

[학명 : Daucus carota subsp. sativa]

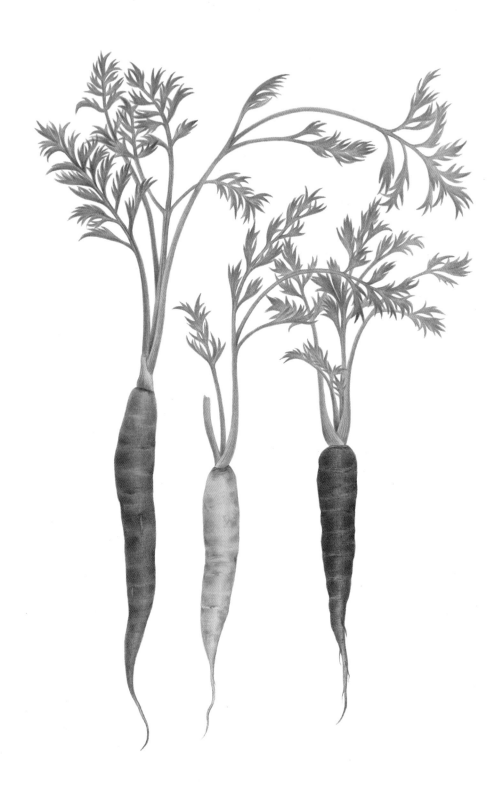

Color chip

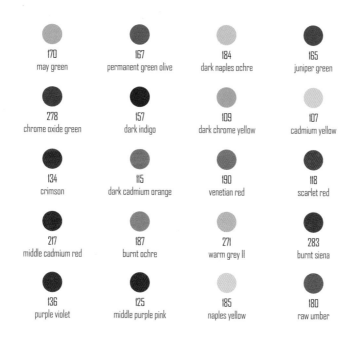

170
may green

167
permanent green olive

184
dark naples ochre

165
juniper green

278
chrome oxide green

157
dark indigo

109
dark chrome yellow

107
cadmium yellow

134
crimson

115
dark cadmium orange

190
venetian red

118
scarlet red

217
middle cadmium red

187
burnt ochre

271
warm grey II

283
burnt siena

136
purple violet

125
middle purple pink

185
naples yellow

180
raw umber

Level ★★★★

뿌리채소의 대표격인 당근입니다. 당근은 우리의 식탁에 빠지지 않는 식재료로 주변에서 흔히 볼 수 있는데, 일반적인 주황색 당근 이외에 다양한 색상의 당근을 뿌리의 주름부터 잎의 디테일까지 자세하게 그려보겠습니다.

송이에 당근 그림을 전사하고 연필선을 떡지우개로 살짝 지웁니다. 그다음 연필선을 따라 잎과 줄기는 170번(●), 주황색 당근은 109번(●), 노란색 당근은 107번(●), 보라색 당근은 134번(●)으로 연하게 그립니다.

전사하는 방법은 'PART 1-2. 색연필 사용법 : 전사 방법(p.27)' 을 참고하세요.

1

| 당근 잎과 줄기 |

2

170번(●)으로 당근의 잎과 줄기를 고르게 채색합니다.

3

167번(●)으로 잎과 줄기에 명암을 넣습니다. 잎의 끝부분은 물론 겹치는 줄기 안쪽에도 명암을 넣어 디테일을 묘사합니다.

184번(⬤)으로 주황색 당근의 길게 나온 줄기와 보라색 당근의 오른쪽 줄기 잎 끝부분을 칠해 잎이 조금씩 시들어 가는 모습을 묘사합니다.

165번(⬤)으로 잎과 줄기에 명암을 넣어 풍부한 초록색을 묘사합니다.

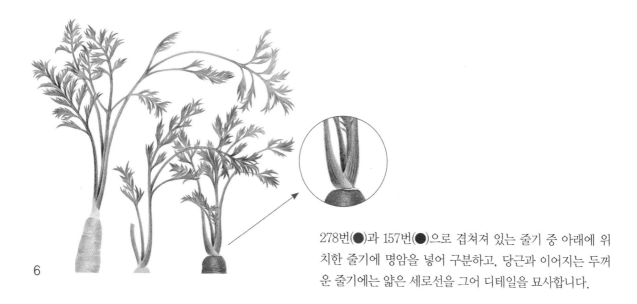

278번(⬤)과 157번(⬤)으로 겹쳐져 있는 줄기 중 아래에 위치한 줄기에 명암을 넣어 구분하고, 당근과 이어지는 두꺼운 줄기에는 얇은 세로선을 그어 디테일을 묘사합니다.

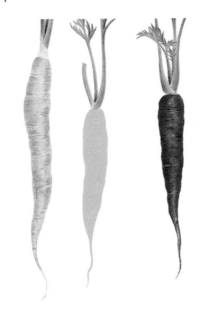

7

주황색 당근은 109번(●), 노란색 당근은 107번(●), 보라색 당근은 134번(●)을 사용해 가로 방향으로 곡선을 살려 채색합니다. 이때 빛을 받는 밝은 부분과 명암을 구분하며 채색하고, 디테일한 선을 그려 당근의 주름을 묘사합니다.

🌿 당근을 채색할 때는 'PART 1-3. 반사광 : 미니 당근 그리기 (p.34)'를 참고하세요.

8

먼저 주황색 당근을 칠합니다. 115번(●)으로 빛을 받는 부분과 주름 속 밝은 부분을 남기고 음영을 넣어 채색합니다.

9

190번(●)으로 필압 조절을 하면서 당근에 명암을 넣습니다. 이때 앞에서 사용한 109번(●)과 115번(●)을 함께 사용해서 풍부한 주황색을 묘사합니다.

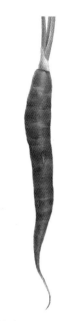

10

118번(●)과 217번(●)으로 음영을 넣으면서 주황색 당근의 디테일을 묘사합니다.

11

노란색 당근을 칠합니다. 184번(●)과 187번(●)으로 필압 조절을 하며 명암을 연하게 넣습니다.

12

271번(●)으로 당근 전체를 연하게 채색하여 노란색의 채도를 낮춥니다.

13

187번(●)과 283번(●)으로 음영을 넣으면서 노란색 당근의 디테일을 묘사합니다.

14

보라색 당근을 칠합니다. 당근의 윗부분은 136번(●), 중간 부분은 125번(●), 아랫부분은 185번(○)으로 경계선이 생기지 않도록 자연스럽게 그러데이션을 주며 칠합니다. 다른 색상의 당근과 동일하게 빛을 받는 부분과 주름 속 밝은 부분은 남기고 채색합니다.

15

157번(●)으로 당근 윗부분에 연하게 음영을 넣습니다. 아래쪽으로 내려가면서 자연스럽게 그러데이션을 주고, 중간 부분부터는 134번(●)으로 당근의 맨 아랫부분을 제외하고 연하게 음영을 넣어 채색합니다.

16

283번(●)으로 당근 주름에 음영을 넣고, 180번(●)으로 잔뿌리를 그려 보라색 당근의 디테일을 묘사합니다.

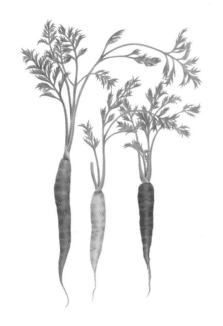

17

완성작과 비교했을 때 부족한 디테일이나 색상을 이전 과정에서 사용한 색연필들로 칠해 보완하면 세 가지 색의 당근 완성입니다.

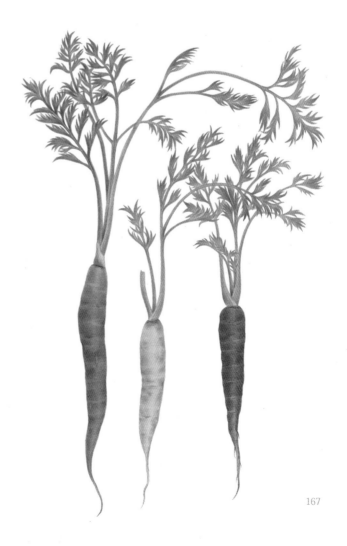

래디시 Radish

[학명 : Raphanus sativus]

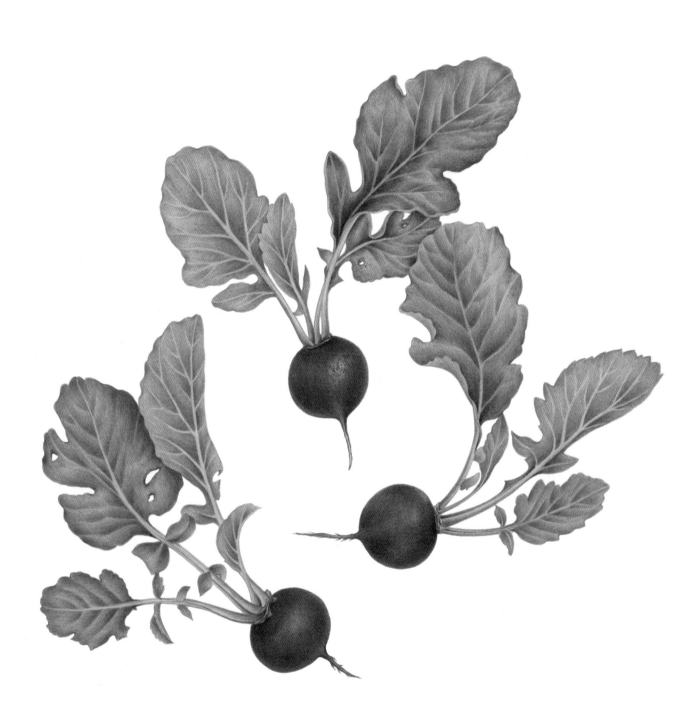

Color chip

217
middle cadmium red

124
rose carmine

219
deep scarlet red

125
middle purple pink

194
red-violet

168
earth green yellowish

167
permanent green olive

172
earth green

278
chrome oxide green

174
chromium green opaque

180
raw umber

283
burnt siena

170
may green

181
payne's grey

249
mauve

185
naples yellow

157
dark indigo

Level ★★★★★

화려한 색상으로 샐러드에 데커레이션은 물론 맛을 돋우는 역할을 하
는 방울무, 래디시입니다. 레드 바이올렛 빛이 감도는 귀여운 래디시의
동글동글한 뿌리를 잘 관찰하고 반사광 그리는 방법을 떠올리며 묘사
해 봅니다.

※ 책에서는 왼쪽 끝의 래디시를 그립니다.
먼저 함께 그려보고 나머지 두 개의 래디시도 같은 방법으로 완성합니다.

종이에 래디시 그림을 전사하고 연필선을 떡지우개로 살짝
지웁니다. 그다음 연필선을 따라 뿌리는 217번(●), 잎은
168번(●)으로 연히게 그립니다.

- 전사하는 방법은 'PART 1-2. 색연필 사용법 : 전사 방법
 (p.27)'을 참고하세요.
- 그물맥의 잎맥은 복잡하기 때문에 채색하다가 선이 지워지
 면 형태가 틀어질 수 있어요. 'PART 1-4. 식물의 구조 : 잎의
 구조(p.47)'를 참고해서 그려주세요.

1

| 래디시 뿌리 |

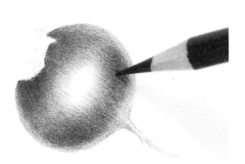

2

217번(●)으로 래디시 뿌리의 명암과 반사광을 묘사하
며 채색합니다. 이때 가운데의 빛을 받는 부분은 칠하
지 말고 자연스럽게 남겨둡니다.

명암과 반사광을 칠할 때는 'PART 1-3. 반사광 : 구 그리
기(p.28)'를 참고하세요.

3

124번(●)으로 래디시 뿌리를 전체적으로 고르게 칠합
니다. 색을 계속 쌓아올려야 하니 너무 진하게 칠하지
않도록 주의합니다.

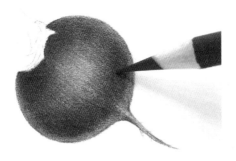

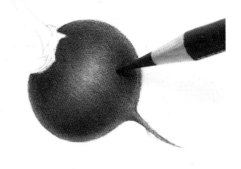

4

219번(●)으로 어두운 부분에서 밝은 부분으로 조금씩 이동하며 부드럽게 그러데이션을 줍니다.

🐝 어두운 부분을 칠할 때는 색연필을 세게 누르지 말고 살살 여러 번 덧칠하며 색의 밀도를 높여주세요. 이때 색연필 심은 뾰족하게 유지하는 것이 좋아요.

5

125번(●)으로 4번 과정과 동일하게 채색하여 래디시 뿌리의 붉은색을 풍부하게 만듭니다.

6

194번(●)으로 뿌리 안에 보이는 점들을 묘사하고, 124번(●)으로 잔뿌리를 그립니다.

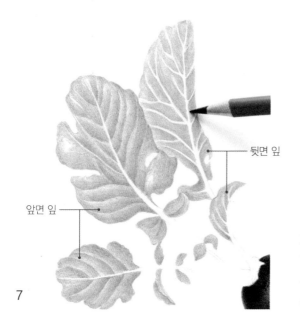

뒷면 잎

앞면 잎

7

168번(●)으로 잎맥을 확인하며 전체적으로 고르게 채색합니다. 왼쪽 두 개의 앞면 잎은 측맥에 음영을 넣고 주맥은 칠하지 않으며, 오른쪽 두 개의 뒷면 잎은 주맥과 측맥을 칠하지 않습니다.

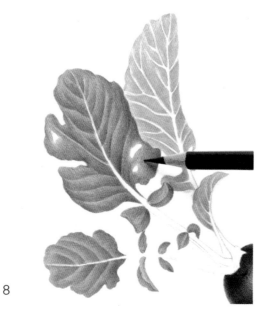

8

167번(●)으로 왼쪽의 앞면 잎에 명암을 넣어 채색합니다. 이때 168번(●)을 함께 사용해 밀도를 높여주면 풍부한 색감을 표현할 수 있습니다.

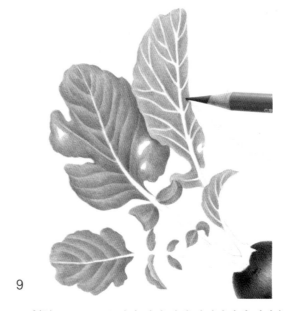

9

172번(●)으로 오른쪽 뒷면 잎의 잎맥 사이사이에 명암을 넣어 잎맥이 두드러지도록 묘사합니다.

10

앞면 잎은 278번(●), 뒷면 잎은 174번(●)으로 잎의 밝고 어두운 부분을 묘사합니다. 앞면 잎과 뒷면 잎이 겹쳐지는 부분은 278번(●)으로 진하게 음영을 넣어 깊이감을 표현합니다.

11

180번(●)으로 앞면 잎에 난 구멍 주변을 칠해 잎이 시든 모습을 묘사합니다.

12

283번(●)으로 구멍의 테두리에 강/약의 선을 그어 자연스럽게 묘사합니다.

🌿 식물에 디테일한 선을 묘사할 때 선에 강/약을 주면 자연스러운 묘사를 할 수 있어요. 'PART 1-2. 색연필 사용법 : 필압 조절하기(p.20)'를 참고하세요.

13

170번(●)으로 잎의 줄기와 7번 과정에서 비워둔 잎맥을 고르게 채색합니다.

14

125번(●)으로 앞면 잎 줄기의 왼쪽에 선을 긋습니다. 이때 아래쪽은 진하고 위쪽으로 올라갈수록 연하게 그어 자연스럽게 묘사합니다.

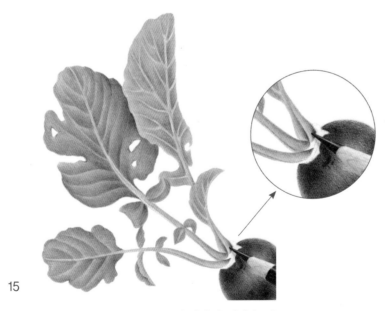

15

174번(●)으로 모든 줄기의 오른쪽에 연하게 명암을 넣습니다. 줄기가 겹치는 아랫부분은 181번(●)으로 진하게 칠해 깊이감을 주며 묘사합니다.

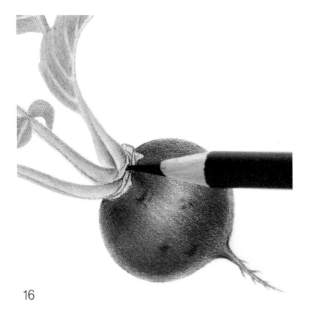

16

283번(●)으로 래디시의 줄기와 뿌리가 연결되는 부분을
연하게 채색하고, 테두리를 그려 디테일을 묘사합니다.

17

194번(●)으로 연결 부분의 안쪽을 중심으로 명암을 넣
습니다.

18

249번(●)으로 연결 부분과 맞닿은 뿌리에 명암을 넣어
깊이감을 묘사합니다.

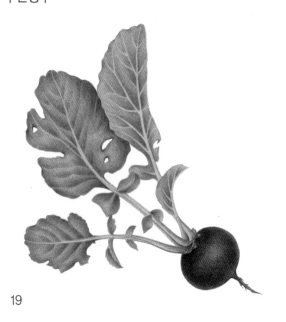

19

완성작과 비교했을 때 부족한 디테일이나 색상을 이전 과정에서 사용한 색연필들로 칠해 보완하면 래디시 완성입니다.

| 전체 래디시 |

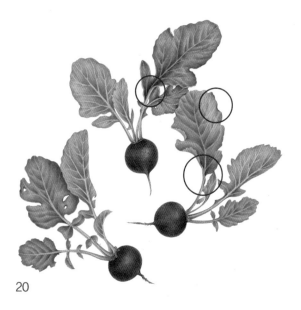

20

나머지 래디시도 같은 방법으로 묘사합니다. 단, 오른쪽 끝에 있는 래디시 잎의 시든 부분은 185번(⬤)과 283번(⬤)으로 연하게 칠해 표현하고, 각각 잎의 진한 부분은 157번(⬤)을 사용해 깊이감을 주면 완성입니다.

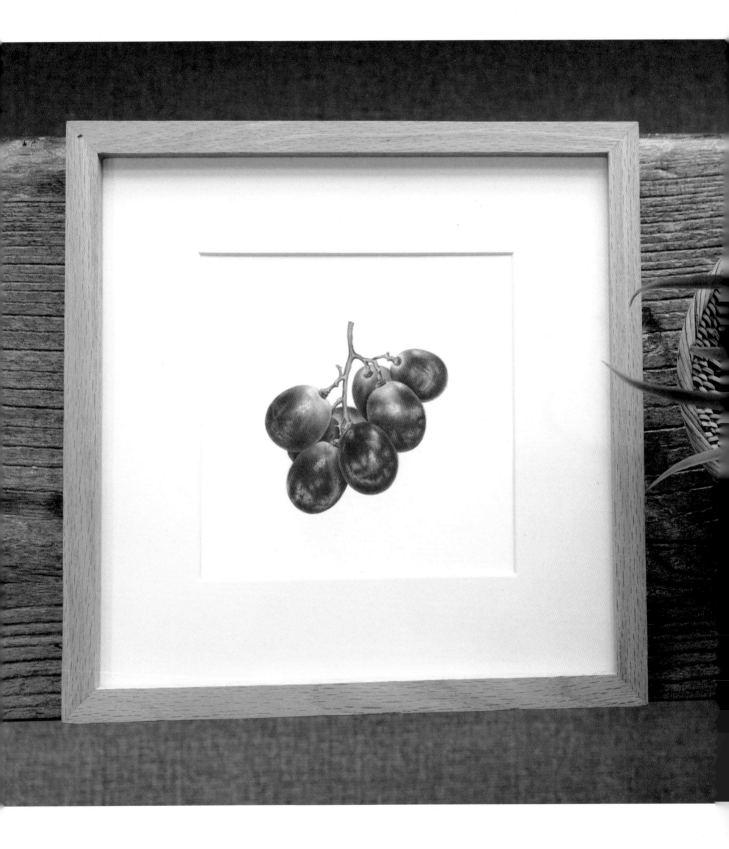

보태니컬 아트를
그리는 시간

중급편

체리 Cherry

[학명: Prunus pauciflora Bunge]

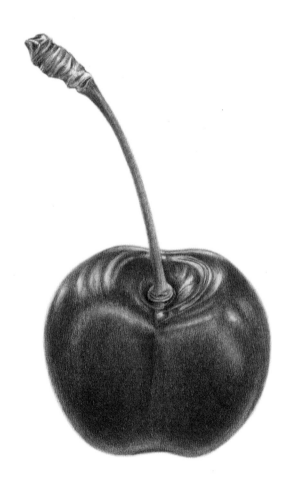

Color chip

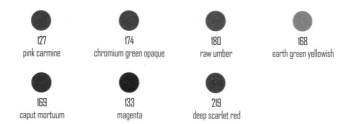

127
pink carmine

174
chromium green opaque

180
raw umber

168
earth green yellowish

169
caput mortuum

133
magenta

219
deep scarlet red

Level ★★

과일 중의 다이아몬드라고 불리는 체리입니다. 달콤 상큼한 맛으로
생과일뿐만 아니라 냉동과 통조림으로도 많은 사랑을 받고 있습니다.
구와 반사광을 연습할 때 만나보았지만, 중급편에서는 더욱 디테일한
표현을 묘사해 보도록 하겠습니다.

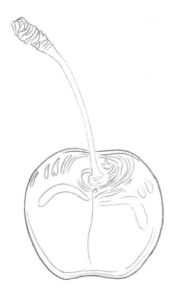

1

종이에 체리 그림을 전사하고 연필선을 떡지우개로 살짝 지웁니다. 그다음 연필선을 따라 체리 열매는 127번(●), 줄기는 168번(●), 꼭지는 180번(●)으로 연하게 그립니다. 이때 색연필선은 진하게 그리지 않도록 주의합니다.

- 전사하는 방법은 'PART 1-2. 색연필 사용법 : 전사 방법 (p.27)'을 참고하세요.

- 색연필로 연필선을 따라 그리지 않고, 연필선에서 바로 작업 을 시작해도 좋아요. 이 경우 필요한 부분만 조금씩 지우며 2번 과정부터 시작하세요.

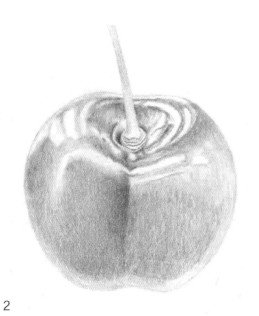

2

127번(●)으로 하이라이트 부분을 제외한 체리 열매를 연하게 채색합니다. 그다음 반사광도 연하게 묘사하며 칠합니다.

- 반사광을 칠할 때는 'PART 1-3. 반사광 : 구 그리기 (p.28)' 를 참고하세요.

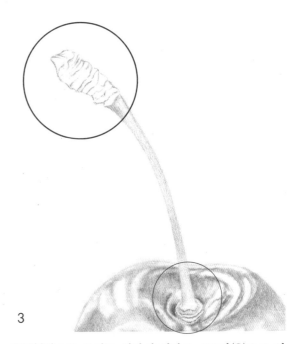

3

174번(●)으로 줄기를 연하게 칠하고, 180번(●)으로 열 매와 줄기가 연결된 부분과 맨 위의 꼭지 부분에 강/약 을 주어 선을 그립니다.

- 선에 강/약을 줄 때는 'PART 1-2. 색연필 사용법 : 필압 조 절하기(p.20)'를 참고하세요.

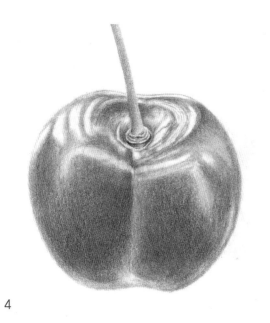

4

127번(●)으로 체리 열매의 반사광과 하이라이트 부분을 잘 관찰하면서 밀도를 높입니다. 이때 한번에 진하게 칠하지 말고 연하게 여러 번 덧칠하여 채색합니다.

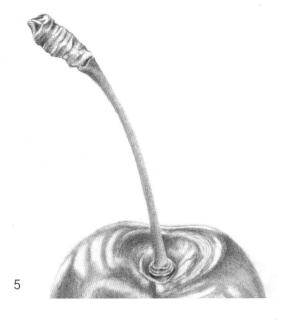

5

168번(●)으로 줄기 전체를 연하게 칠하고 빛이 오른쪽에서 들어온다고 생각하며 줄기의 왼쪽 부분에 174번(●)으로 음영을 묘사합니다. 169번(●)으로는 줄기와 꼭지 부분을 다시 한번 덧칠하여 그립니다.

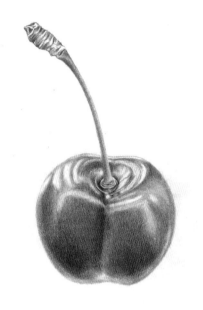

6

133번(●)으로 체리 열매에 음영을 넣습니다. 어두운 부분을 채색하고 밝은 부분과 만나는 지점에는 자연스럽게 그러데이션을 줍니다. 그다음 168번(●)으로 줄기를 한 번 더 칠해 밀도를 높입니다.

| 완성 |

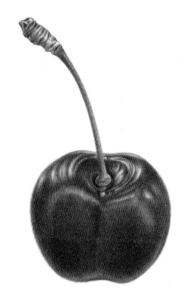

7

219번(●)으로 체리 열매를 전체적으로 고르게 칠하며 밝게 밀도를 높입니다. 반사광과 하이라이트 부분은 연하게 칠하기도 하고 하얗게 남겨두기도 하면서 자연스럽게 묘사합니다. 줄기는 앞 과정에서 사용했던 색상들로 채색하고, 완성작과 비교했을 때 부족한 디테일이나 색상을 이전 과정에서 사용한 색연필들로 칠해 보완하면 체리 완성입니다.

블루베리 Blueberry
[학명: Vaccinium spp.]

블랙베리 Blackberry
[학명: Rubes fruticosus]

Color chip

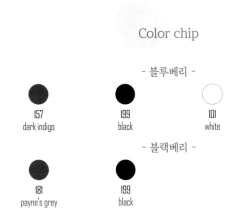

- 블루베리 -

157
dark indigo

199
black

101
white

- 블랙베리 -

181
payne's grey

199
black

Level ★★

세계 10대 슈퍼푸드인 블루베리와 항산화 물질이 풍부한 식품 중에서도
함유량 1위인 블랙베리는 남녀노소 모두가 좋아하는 과일입니다. 반사
광과 하이라이트를 잘 표현하며 동글동글 귀여운 열매를 묘사합니다.

※ 블루베리는 헛열매이자 장과입니다.
초급편에서는 헛열매로 분류했으나, 중급편에서는 장과로 분류하였습니다.

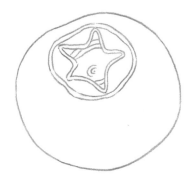

1

종이에 블루베리 그림을 전사하고 연필선을 떡지우개로 살짝 지웁니다. 그다음 연필선을 따라 157번(●)으로 연하게 그립니다. 이때 색연필선은 신하세 그리지 않도록 주의합니다.

 • 전사하는 방법은 'PART 1-2. 색연필 사용법 : 전사 방법 (p.27)'을 참고하세요.

• 색연필로 연필선을 따라 그리지 않고, 연필선에서 바로 작업을 시작해도 좋아요. 이 경우 필요한 부분만 조금씩 지우며 2번 과정부터 시작하세요.

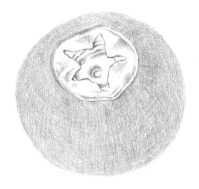

2

157번(●)으로 꼭지 부분의 디테일을 묘사한 다음 열매 전체를 고르게 채색합니다.

블루베리 열매를 채색할 때는 'PART 1-2. 색연필 사용법 : 다양한 방향으로 채색하기(p.23)'를 참고하세요.

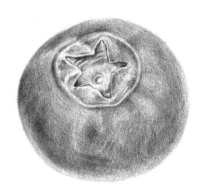

3

157번(●)으로 꼭지 디테일에 음영을 넣고 선을 좀 더 진하게 덧칠합니다. 그다음 열매의 밝고 어두운 부분을 자세히 관찰하며 묘사합니다.

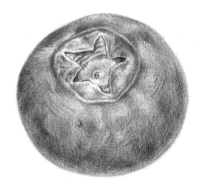

4

같은 색으로 열매를 한 번 더 채색해 전체 밀도를 높이고, 열매에 보이는 디테일을 묘사합니다.

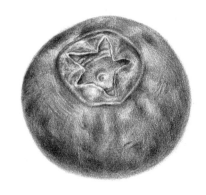

5

199번(●)으로 어두운 부분을 전체적으로 자연스럽게 묘사하고 밝은 부분과 반사광 부분은 남겨둡니다.

● 반사광을 칠할 때는 'PART 1-3. 반사광 : 구 그리기 (p.28)' 를 참고하세요.

| 완성 | ────────────────────────────────

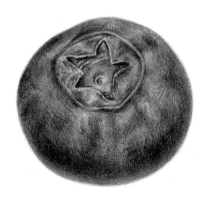

6

101번(○)으로 과분(Waxy Bloom : 성숙한 과실 표면에 붙어있는 백색의 가루)이 느껴지는 부분을 덧칠하여 색상을 연하게 만듭니다. 마지막으로 완성작과 비교했을 때 부족한 디테일이나 색상을 이전 과정에서 사용한 색연필들로 칠해 보완하면 블루베리 완성입니다.

종이에 블랙베리 그림을 전사하고 연필선을 떡지우개로 살짝
지웁니다. 그다음 연필선을 따라 181번(●)으로 연하게 그립
니다. 이때 색연필선은 진하게 그리지 않도록 주의합니다.

 • 전사하는 방법은 'PART 1-2. 색연필 사용법 : 전사 방법
 (p.27)'을 참고하세요.

• 색연필로 연필선을 따라 그리지 않고, 연필선에서 바로 작업
 을 시작해도 좋아요. 이 경우 필요한 부분만 조금씩 지우며
 8번 과정부터 시작하세요.

7

181번(●)으로 블랙베리를 알알이 하나하나 관찰하며 하이
라이트 부분과 반사광을 묘사하여 채색합니다. 면적이 작
으므로 색연필을 자주 깎으며 겹치는 부분의 음영을 잘 구
분하여 디테일을 묘사합니다.

반사광을 칠할 때는 'PART 1-3. 반사광 : 구 그리기 (p.28)'를
참고하세요.

8

9

같은 색으로 한 번 더 채색하며 밀도를 높입니다.

| 완성 |

10

199번(●)으로 알알이 둥글게 겹치는 부분에 음영을 넣고, 완성작과 비교했을 때 부족한 디테일이나 색상을 이전 과정에서 사용한 색연필들로 칠해 보완하면 블랙베리 완성입니다.

포도송이 Grape

[학명 : Vitis vinifera L.]

Color chip

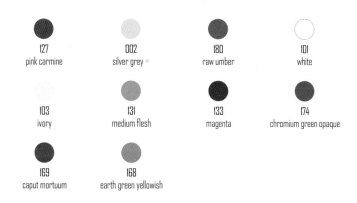

127
pink carmine

002
silver grey ※

180
raw umber

101
white

103
ivory

131
medium flesh

133
magenta

174
chromium green opaque

169
caput mortuum

168
earth green yellowish

※ 002번 : 까렌다쉬 수프라컬러 소프트 수성 색연필

Level ★★

포도알 겉면에 묻은 하얀색의 과분을 자세히 관찰하며 채색합니다. 포도
는 여러 개의 포도알이 겹쳐져 있으니 그 부분이 잘 구분되도록 표현하는
것이 중요합니다.

1

종이에 포도송이 그림을 전사하고 연필선을 떡지우개로 살짝
지웁니다. 그다음 연필선을 따라 포도 알맹이는 127번(●), 줄
기와 꼭지는 174번(●)으로 연하게 그립니다. 이때 색연필선
은 진하게 그리지 않도록 주의합니다.

- 전사하는 방법은 'PART 1-2. 색연필 사용법 : 전사 방법
 (p.27)'을 참고하세요.
- 색연필로 연필선을 따라 그리지 않고, 연필선에서 바로 작업
 을 시작해도 좋아요. 이 경우 필요한 부분만 조금씩 지우며
 2번 과정부터 시작하세요.

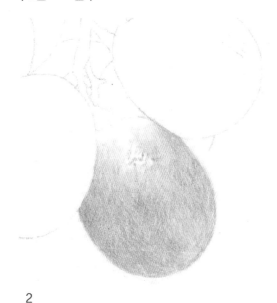

2

127번(●)으로 2번 포도알의 윗부분 끝을 조금 남겨두
고 칠합니다. 하이라이트 부분은 그림과 같이 묘사합
니다.

3

같은 색으로 포도알의 어두운 무늬를 묘사하며 채색합
니다. 마찬가지로 밝은 부분은 남겨둡니다.

4

002번(⬤)으로 3번 과정에서 남겨둔 밝은 부분을 칠해 과분의 느낌이 나도록 표현합니다. 그다음 127번(⬤)으로 어두운 부분을 한 번 더 진하게 채색합니다.

5

180번(⬤)으로 포도알 윗부분을 연하게 채색한 뒤, 101번(◯)으로 덧칠해 색을 섞으며 은은한 색상으로 묘사합니다.

| 1번 포도알 |

6

2번 포도알과 같은 방법으로 채색합니다. 127번(⬤)으로 1번 포도알 아래쪽의 붉은 빛이 도는 부분을 고르게 채색합니다.

7

같은 색으로 어두운 무늬의 디테일을 관찰하며 채색하고 밝은 부분은 남겨둡니다.

8

002번(◯)으로 남겨둔 밝은 부분을 칠해 과분을 묘사하고, 127번(●)으로 어두운 무늬를 채색해 밀도를 높여줍니다. 이때 하이라이트는 칠하지 않습니다.

9

하이라이트를 남겨둔 상태에서 103번()으로 포도알 윗부분을 먼저 칠한 뒤, 그 위에 180번(●)을 연하게 섞어 칠합니다. 131번(◉)으로는 7번과 8번 과정에서 칠한 부분의 경계선이 자연스럽게 연결되도록 채색합니다.

| 3번 포도알 | ─────────────────────────────

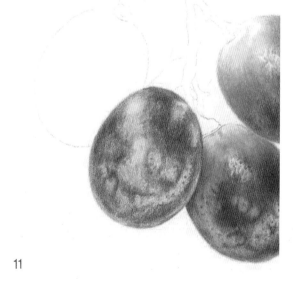

10

127번(●)으로 3번 포도알 전체를 고르고 연하게 칠합니다.

11

같은 색으로 밝은 부분은 남기고 어두운 무늬는 모양을 잘 관찰하여 묘사합니다.

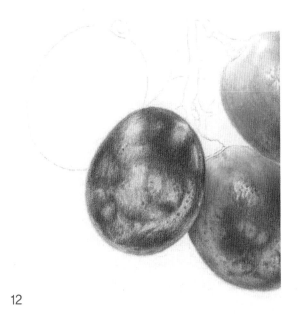

12

133번(●)과 127번(●)으로 11번 과정에서 칠한 부분을 번갈아 칠해 어둡게 채색합니다.

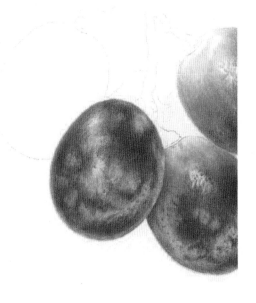

13

002번(◐)과 101번(○)으로 11번 과정에서 밝게 남겨둔 부분을 칠해 과분 느낌을 묘사합니다. 그다음 133번(●) 과 127번(●)을 사용하여 전체 밀도를 높여줍니다.

| 4번, 5번 포도알 |

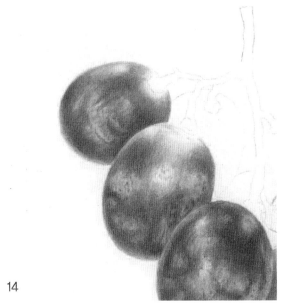

14

1번 포도알과 2번 포도알을 채색한 방법을 참고해 동일 하게 채색합니다.

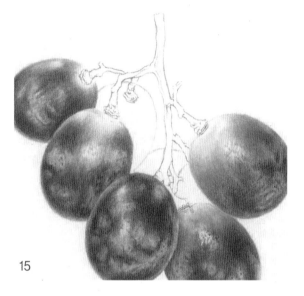

15

뒤쪽 포도알보다 줄기가 더 앞쪽에 위치해 있으므로 줄기를 먼저 칠합니다. 174번(●)으로 줄기와 꼭지를 잘 관찰하여 선을 그립니다. 이때 색연필 심을 뾰족하게 깎아 디테일을 잘 표현하며 선에 강/약을 주어 묘사합니다.

🍇 선에 강/약을 줄 때는 'PART 1-2. 색연필 사용법 : 필압 조절하기(p.20)'를 참고하세요.

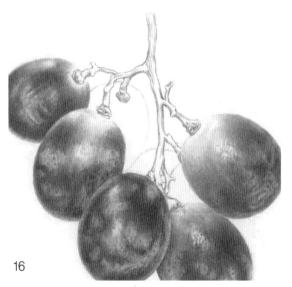

16

174번(●)으로 줄기의 음영을 묘사하며 연하게 칠합니다.

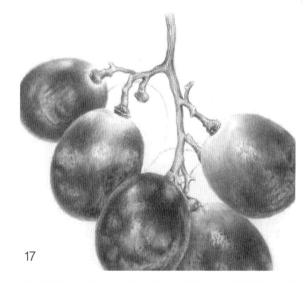

17

169번(●)으로 꼭지의 음영을 묘사하고 168번(◐)으로 줄기를 전체적으로 칠한 다음, 어두운 부분에 음영을 묘사합니다.

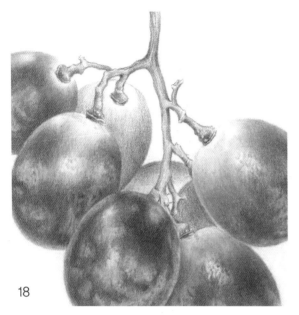

18

127번(●)으로 줄기 뒤쪽의 포도알을 전체적으로 연하게 칠합니다. 이때 꼭지와 연결되는 부분은 비워둡니다.

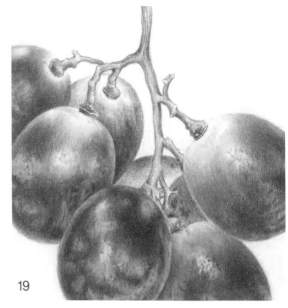

19

127번(●)으로 한 번 더 칠해 밀도를 높이고 어두운 부분의 디테일을 묘사합니다. 밝은 부분은 여전히 남겨둡니다.

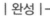

20

103번(　)으로 꼭지 주변의 밝은 부분을 고르게 칠하고 180번(●)으로 그 위를 연하게 덧칠해 색을 섞어줍니다.

🍇 103번과 180번을 번갈아 가며 연하게 색을 쌓으면 은은한 색상을 만들 수 있어요.

| 완성 |

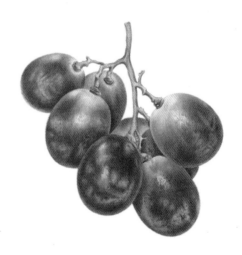

21

완성작과 비교했을 때 부족한 디테일이나 색상을 이전 과정에서 사용한 색연필들로 칠해 보완하면 포도송이 완성입니다.

한라봉 Hallabong

[학명 : Shiranui(Citrus unshiu × sinensis) × C. reticulata
C. reticulata × sinensis 'Shiranuhi']

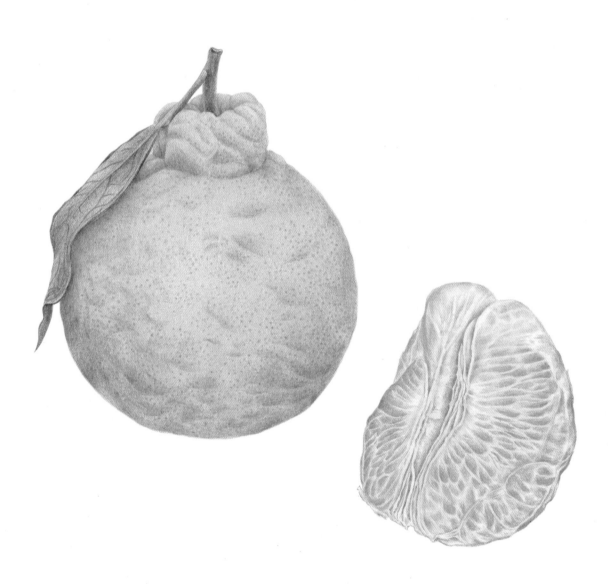

Color chip

111
cadmium orange

108
dark cadmium yellow

109
dark chrome yellow

186
terracotta

172
earth green

278
chrome oxide green

168
earth green yellowish

041
apricot

271
warm grey II

233
cold grey IV

103
ivory

※ 041번 : 까렌다쉬 루미넌스 6901

Level ★★★

한라봉은 제주도의 특산물로 열매꼭지의 튀어나온 부분이 한라산의 봉우리 모양과 비슷하게 생겼다 하여 붙은 이름입니다. 비타민 C가 풍부한 한라봉 열매와 알맹이의 디테일을 상큼하게 묘사해 봅니다.

종이에 한라봉 그림을 전사하고 연필선을 떡지우개로 살짝 지웁니다. 그다음 연필선을 따라 한라봉 열매는 108번(●), 꼭지와 잎은 172번(●)으로 연하게 그립니다. 이때 색연필 선은 진하게 그리지 않도록 주의합니다.

- 전사하는 방법은 'PART 1-2. 색연필 사용법 : 전사 방법 (p.27)'을 참고하세요.
- 색연필로 연필선을 따라 그리지 않고, 연필선에서 바로 작업 을 시작해도 좋아요. 이 경우 필요한 부분만 조금씩 지우며 2번 과정부터 시작하세요.

1

| 한라봉 열매 |

2

111번(●)으로 한라봉 열매 표면의 큰 굴곡을 연하게 묘 사합니다. 표면에 보이는 작은 점들 역시 같은 색으로 점을 찍듯 그립니다.

3

108번(●)으로 열매 전체를 고르게 채색하고, 109번(●) 으로 2번 과정에서 묘사한 굴곡을 덧칠하여 음영을 넣 습니다. 표면을 칠하면서 작은 점들이 보이지 않으면 한 번 더 그려줍니다.

186번(●)으로 잎과 열매가 겹쳐지는 부분과 열매 아랫부분에 연하게 음영을 넣습니다. 그다음 전체적으로 표면의 크고 작은 굴곡을 묘사합니다. 밝은 부분은 108번(●)을, 어두운 부분은 109번(●)을 적절히 사용하여 밀도를 높입니다.

4

| 꼭지와 잎 |

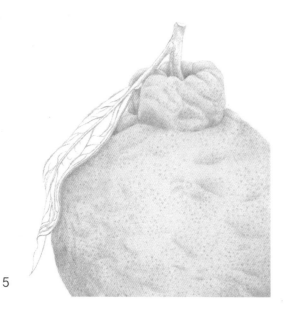

172번(●)으로 꼭지와 잎을 묘사합니다. 그림에 보이는 모습은 잎맥이 뚜렷하게 보이는 잎의 뒷모습이니 선에 강/약을 주어 잎맥을 묘사합니다. 같은 색으로 꼭지와 잎자루도 연하게 채색합니다.

🍊 선에 강/약을 줄 때는 'PART 1-2. 색연필 사용법 : 필압 조절하기(p.20)'를 참고하세요.

5

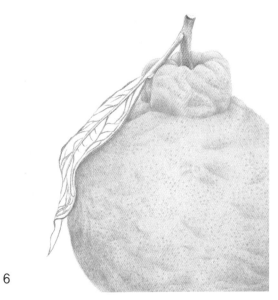

6

278번(●)으로 5번 과정에서 그린 잎맥을 한 번 더 그립니다. 이때 선에 강/약을 주어 묘사하고, 꼭지와 잎자루도 같은 색으로 음영을 넣습니다.

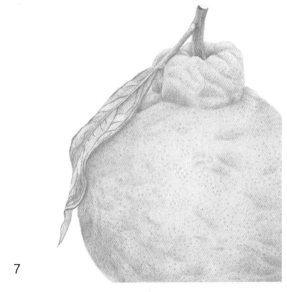

7

172번(●)으로 잎 전체를 연하게 채색합니다.

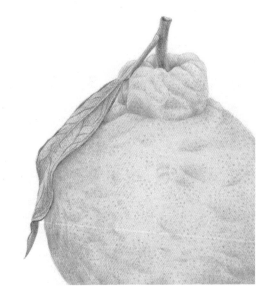

8

168번(●)으로 잎 전체를 연하게 칠하고, 168번(●)과 172번(●)을 적절히 사용해 연하게 음영을 넣습니다.

9

종이에 한라봉 알맹이 그림을 전사하고 연필선을 떡지우개로 살짝 지웁니다. 그다음 연필선을 따라 알맹이는 041번(), 알맹이의 귤락 부분은 271번()으로 연하게 그립니다. 이때 색연필선은 진하게 그리지 않도록 주의합니다.

- 전사하는 방법은 'PART 1-2. 색연필 사용법 : 전사 방법 (p.27)'을 참고하세요.
- 색연필로 연필선을 따라 그리지 않고, 연필선에서 바로 작업을 시작해도 좋아요. 이 경우 필요한 부분만 조금씩 지우며 10번 과정부터 시작하세요.

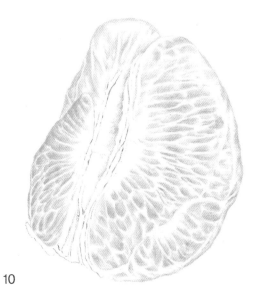

10

041번(●)으로 한라봉의 알갱이를 하나씩 연하게 묘사하며 채색합니다. 알갱이는 막처럼 생긴 하얀 껍질 안쪽에 있으니 너무 진하게 칠하지 않도록 합니다.

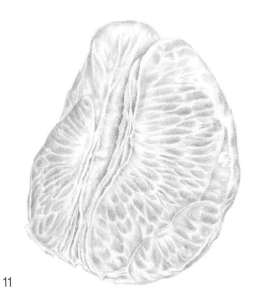

11

그물 모양의 하얀 귤락 부분을 묘사합니다. 밝게 보이는 하얀 부분은 칠하지 않고 중간톤은 271번(●)으로, 어두운 부분은 233번(●)으로 음영을 넣으며 채색합니다.

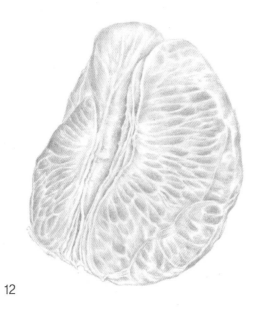

12

13

103번(　)으로 알맹이의 하얀 껍질을 전체적으로 칠하고 굴락은 부분적으로 칠합니다.

041번(●)으로 10번 과정에서 칠한 알갱이에 좀 더 밀도를 높여 칠합니다. 이때 전체 알갱이는 모두 같은 톤이 아닌 약, 중, 강의 색상 차이가 생기도록 자연스럽게 채색합니다.

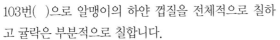

| 완성 |

14

완성작과 비교했을 때 부족한 디테일이나 색상을 이전 과정에서 사용한 색연필들로 칠해 보완하면 한라봉 완성입니다.

방울토마토 Cherry tomato

[학명 : Solanum lycopersicum var. cerasiforme]

Color chip

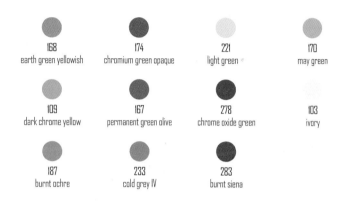

168	174	221	170
earth green yellowish	chromium green opaque	light green	may green
109	167	278	103
dark chrome yellow	permanent green olive	chrome oxide green	ivory
187	233	283	
burnt ochre	cold grey IV	burnt siena	

※ 221번 : 까렌다쉬 수프라컬러 소프트 수성 색연필

Level ★★★

항산화 물질인 리코펜 성분이 많은 방울토마토는 요리에 맛과 멋을 더하는 과일채소(과채류)입니다. 줄기와 꼭지에 달린 잔털을 자세히 관찰하여 도트펜으로 묘사하고, 덜 익은 토마토의 색상을 자연스럽게 묘사해 봅니다.

종이에 방울토마토 그림을 전사하고 연필선을 떡지우개로
살짝 지웁니다. 그다음 연필선을 따라 줄기와 꼭지는 168
번(), 초록색의 아래쪽 열매 여섯 개는 170번(●), 노란색
의 위쪽 열매 두 개는 109번(●)으로 연하게 그립니다. 이때
색연필선은 진하게 그리지 않도록 주의합니다.

- 전사하는 방법은 'PART 1-2. 색연필 사용법 : 전사 방법
 (p.27)'을 참고하세요.
- 색연필로 연필선을 따라 그리지 않고, 연필선에서 바로 작업
 을 시작해도 좋아요. 이 경우 필요한 부분만 조금씩 지우며
 2번 과정부터 시작하세요.

1

| 방울토마토 줄기와 꼭지 |

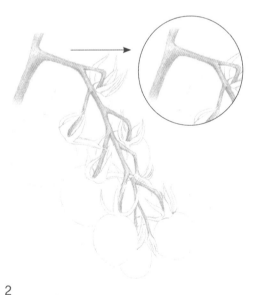

도트펜을 사용하여 줄기와 꼭지 부분에 잔털을 묘사합니
다. 그다음 168번()으로 줄기를 고르게 채색하고, 같은
색으로 음영을 연하게 덧칠합니다.

- 잔털을 묘사할 때는 'PART 1-2. 색연필 사용법 : 줄기 털 묘사
 하기(p.26)'를 참고하세요. 그림에서 잔털이 잘 보이지 않는다면
 완성작을 참고하세요.

2

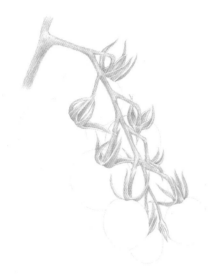

3

168번(●)으로 토마토 꼭지를 고르게 채색합니다. 꼭지의 가장자리는 칠하지 않고, 어두운 부분은 덧칠해 음영을 표현합니다. 이때 색연필을 자주 깎아 뾰족한 상태로 채색하여 디테일을 묘사하는 것이 중요합니다.

4

174번(●)으로 줄기와 꼭지의 어두운 부분을 묘사합니다. 그다음 221번(●)으로 3번 과정에서 남겨둔 꼭지의 가장자리를 연하게 칠합니다.

| 방울토마토 열매 |

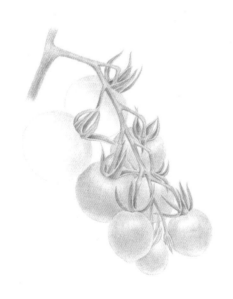

5

170번(●)으로 그림을 참고하며 토마토의 연두색 부분을 고르게 채색합니다. 이때 하이라이트와 반사광 부분도 함께 묘사하며 칠하고, 맨 위에 달린 큰 토마토 두 개는 열매의 윗부분만 채색합니다.

🍇 하이라이트와 반사광을 칠할 때는 'PART 1-3. 반사광(p.28)'을 참고하세요.

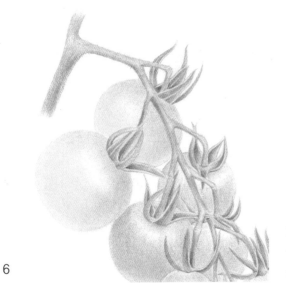

6

109번(●)으로 맨 위의 큰 토마토 두 개를 고르게 채색합니다. 하이라이트 부분은 남기고 5번 과정에서 칠한 연두색과 겹치는 부분은 자연스럽게 그러데이션합니다.

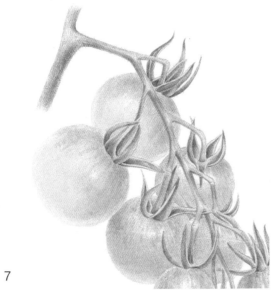

7

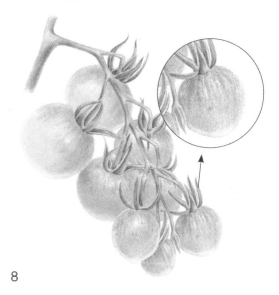

8

109번(●)으로 6번 과정에서 칠한 부분을 다시 한번 덧칠하고, 큰 토마토 바로 아래에 있는 중간 토마토도 칠합니다. 이때 중간 토마토는 연두색과 노란색이 잘 섞여 두 가지 색이 모두 보이도록 묘사합니다.

168번(●)으로 모든 토마토를 전체적으로 자세히 관찰하며 디테일을 묘사합니다. 중간중간 익어가는 과정이라는 느낌이 들도록 꼭지 주변을 중심으로 점을 찍어 표현합니다.

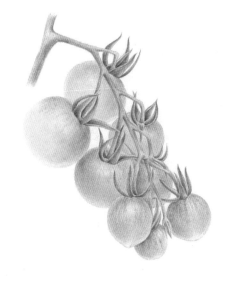

9

170번(●)으로 줄기를 채색해 밝게 밀도를 높입니다. 그다음 167번(●)과 278번(●)을 사용해 꼭지의 디테일과 음영을 묘사하고, 초록색 열매의 디테일은 167번(●)으로 한 번 더 덧칠해서 진하게 표현합니다. 맨 위의 큰 토마토 두 개는 109번(●)으로 밀도를 높이고, 연두색과 노란색이 잘 섞이도록 합니다.

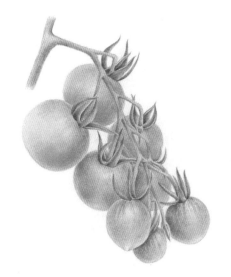

10

103번()으로 빛을 받는 부분, 하이라이트, 반사광을 은은하게 칠해 밝게 묘사하고 109번(●)과 187번(●)을 번갈아 사용해 토마토의 노란 부분에 음영을 표현합니다. 토마토의 초록색 부분은 170번(●)으로 밀도를 높이고, 168번(●), 167번(●), 278번(●)을 번갈아 사용하며 어두운 부분을 묘사합니다.

233번(●)과 283번(●)으로 줄기와 꼭지의 잎을 연하게 채색해 어두운 부분을 표현합니다.

11

| 완성 |

완성작과 비교했을 때 부족한 디테일이나 색상을 이전 과정에서 사용한 색연필들로 칠해 보완하면 방울토마토 완성입니다.

12

수박 Watermelon

[학명 : Citrullus vulgaris]

Color chip

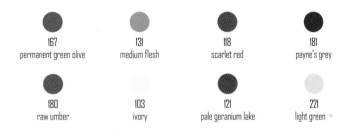

167
permanent green olive

131
medium flesh

118
scarlet red

181
payne's grey

180
raw umber

103
ivory

121
pale geranium lake

221
light green

※ 221번 : 까렌다쉬 수프라컬러 소프트 수성 색연필

Level ★★★★

전 세계에서 두 번째로 많이 재배되는 과일로 수분이 많아 특히 여름에
인기가 많은 수박입니다. 수박 과육 표면의 무늬와 색상을 자세히 관찰
하며 묘사하도록 합니다.

종이에 수박 그림을 전사하고 연필선을 떡지우개로 살짝 지웁니다. 그다음 연필선을 따라 수박의 과육은 131번(), 껍질은 167번(●), 검정 씨앗은 181번(●), 갈색 씨앗은 180번(●)으로 연하게 그립니다. 이때 색연필선은 진하게 그리지 않도록 주의합니다.

- 전사하는 방법은 'PART 1-2. 색연필 사용법 : 전사 방법 (p.27)'을 참고하세요.

- 색연필로 연필선을 따라 그리지 않고, 연필선에서 바로 작업을 시작해도 좋아요. 이 경우 필요한 부분만 조금씩 지우며 2번 과정부터 시작하세요.

1

167번()으로 수박 조각의 맨 아래 껍질에 강/약을 주면서 아주 얇은 선을 그립니다. 그다음 위쪽으로 올라가며 연하게 채색해 그러데이션을 줍니다.

- 선에 강/약을 줄 때는 'PART 1-2. 색연필 사용법 : 필압 조절 하기(p.20)'를 참고하세요.

2

3

수박 과육 표면의 무늬와 색상을 자세히 관찰한 후 131번
(●)으로 연하게 칠합니다. 과육의 무늬와 씨는 남겨두고,
수박 아래의 하얀 속살과 빨간 과육이 만나는 부분은 자연
스럽게 연결합니다. 하이라이트 부분은 작품이 완성될 때
까지 잘 관찰하면서 채색하지 않고 남겨둡니다.

 • 채색할 때는 선을 사용해서 칠하는 것보다 색연필을 굴리면
서 채색하는 것이 수박 표면의 느낌이 더 잘 표현됩니다.
'PART 1-2. 색연필 사용법 : 다양한 방향으로 채색하기
(p.23)'를 참고하세요.

• 작품을 묘사할 때는 완성작을 참고해서 그리면 조금 더 편
하게 묘사할 수 있어요.

4

118번(●)으로 3번 과정에서 칠한 과육 부분을 전체적으로
채색합니다. 진한 부분은 연하게 여러 번 덧칠해서 밀도를
높이고, 연한 부분은 131번(●)을 함께 사용해서 칠합니다.

5

181번(●)으로 검정색 씨를 칠합니다. 모서리에 있는 수박씨는 진하게 칠하고, 수박 속에 들어있어 흐릿하게 비치는 수박씨는 점을 그리듯 연하게 묘사합니다. 아직 덜 익은 수박씨는 180번(●)으로 연하게 칠하고 그 위를 103번()으로 덧칠합니다.

6

121번(●)으로 과육의 진한 부분을 칠하고, 연한 부분은 118번(●)과 131번(●)으로 밀도를 높이며 채색합니다.

7

167번(●)으로 2번 과정에서 칠한 수박 껍질에 강/약을 주어 선을 한 번 더 그립니다. 그다음 221번(○)으로 초록색의 수박 껍질에서 하얀 속살 방향으로 연하게 칠하며 그러데 이션합니다. 이때 하얀 속살은 모두 칠하지 않고 부분적으로 남겨둡니다.

8

완성작과 비교했을 때 부족한 디테일이나 색상을 이전 과정에서 사용한 색연필들로 칠해 보완하면 수박 완성입니다.

딸기 Strawberry

[학명 : Fragaria × ananassa]

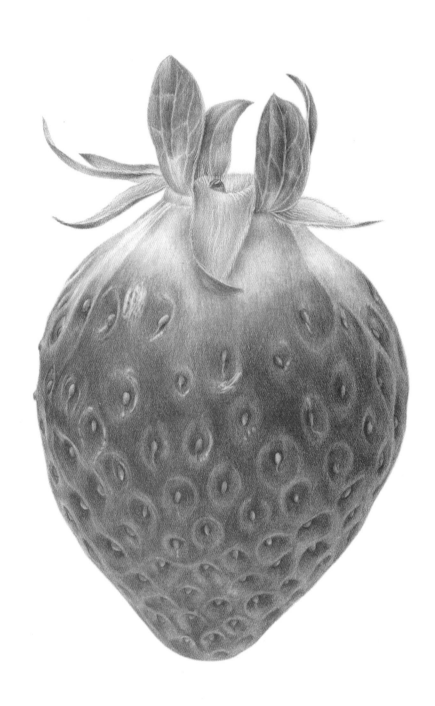

Color chip

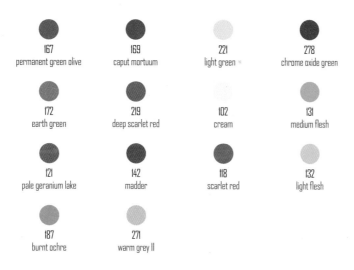

167
permanent green olive

169
caput mortuum

221
light green

278
chrome oxide green

172
earth green

219
deep scarlet red

102
cream

131
medium flesh

121
pale geranium lake

142
madder

118
scarlet red

132
light flesh

187
burnt ochre

271
warm grey II

※ 221번 : 까렌다쉬 수프라컬러 소프트 수성 색연필

Level ★★★★★

레몬보다 비타민 C의 함유량이 더 높은 딸기는 남녀노소 누구나 좋아하는 열매채소입니다. 딸기를 채색하고 묘사하는 데에는 오랜 시간이 필요하지만, 마음에 여유를 두고 차근차근 디테일을 표현하면 멋진 작품을 만들 수 있습니다.

1

종이에 딸기 그림을 전사하고 연필선을 떡지우개로 살짝 지웁니다. 그다음 연필선을 따라 딸기 씨앗은 219번(●), 열매는 131번(●), 잎은 167번(●), 꼭지는 169번(●)으로 연하게 그립니다. 이때 색연필선은 진하게 그리지 않도록 주의합니다.

 • 전사하는 방법은 'PART 1-2. 색연필 사용법 : 전사 방법 (p.27)'을 참고하세요.

• 색연필로 연필선을 따라 그리지 않고, 연필선에서 바로 작업을 시작해도 좋아요. 이 경우 필요한 부분만 조금씩 지우며 2번 과정부터 시작하세요.

| 딸기 잎과 꼭지 |

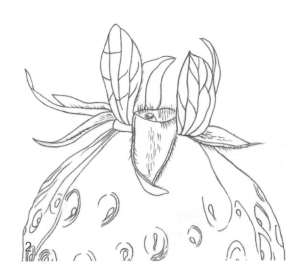

2

딸기의 '꽃받침'이라고 불리는 잎에 그림을 참고해 도트펜으로 잎맥과 잔털을 묘사합니다.

 잎맥과 잔털을 묘사할 때는 'PART 1-2. 색연필 사용법 : 도트펜과 색연필을 사용한 세부 묘사(p.25)'를 참고하세요.

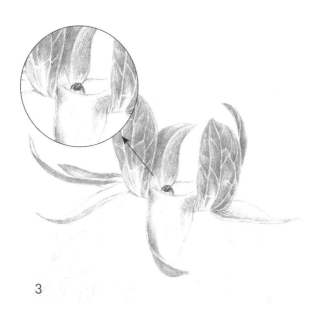

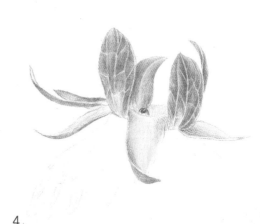

3

167번(●)으로 잎을 연하게 채색합니다. 하얀색으로 보이는 부분은 남겨두고 169번(●)으로 '과병'이라 불리는 중앙의 작은 꼭지에 선을 그립니다.

4

221번(○)으로 3번 과정에서 남겨둔 잎의 하얀 부분과 잎맥 등을 전체적으로 칠해 밀도를 높입니다.

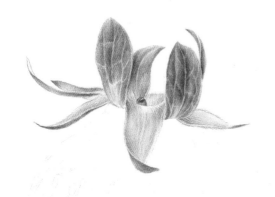

5

167번(●)과 221번(○)으로 잎을 전체적으로 칠해 밀도를 높입니다. 그다음 278번(●)으로 어두운 부분을 채색하고, 221번으로 칠했던 부분에는 172번(●)으로 덧칠하여 음영을 묘사합니다. 169번(●)으로는 꼭지를 칠하고 잎의 끝부분을 연하게 칠해 시들어가는 듯한 표현을 합니다.

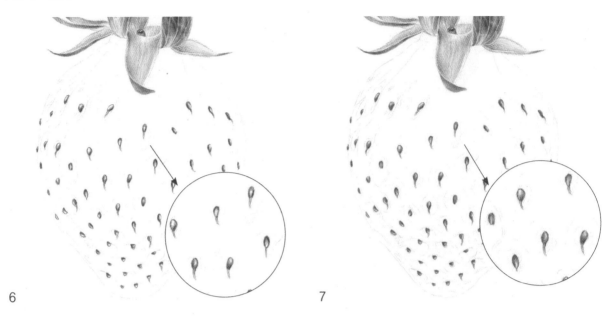

6

219번(●)으로 '수과'라 불리는 딸기의 씨앗을 진하게 그
린 뒤 하이라이트 부분을 남기고 채색합니다. 씨앗이 작
으므로 색연필을 자주 깎아 뾰족한 상태로 그립니다.

7

102번(　)으로 씨앗 전체를 연하게 채색합니다.

| 딸기 열매 |

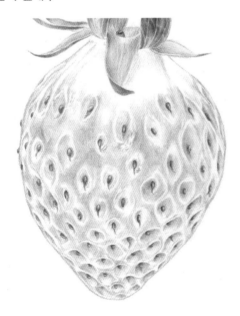

8

131번(●)으로 씨앗 주변에 음영을 넣고 하이라이트 부분을
남기며 연하게 채색합니다. 맨 윗부분의 꼭지 주변은 칠하
지 않고 자연스럽게 그러데이션을 주며 남겨둡니다.

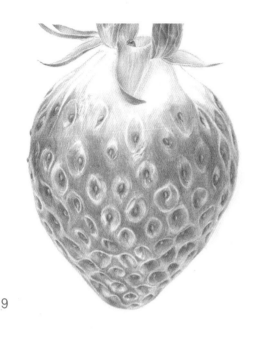

9

219번(●)으로 밝은 부분과 하이라이트 부분을 제외하고 연하게 여러 번 덧칠하며 붉은색을 묘사합니다. 이때 씨앗 주변은 조금 더 진하게 칠해 안쪽으로 들어간 것처럼 표현합니다. 그다음 131번(●)으로 아직 칠하지 않은 위쪽의 하얀 부분에 자연스럽게 밀도를 높이면서 그러데이션 합니다.

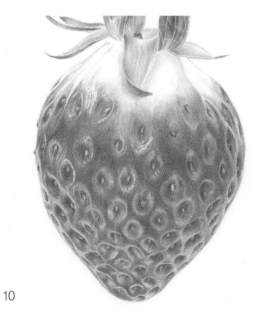

10

121번(●)으로 열매의 전체 밀도를 높이고 219번(●)으로 음영을 묘사합니다. 131번(●)으로는 하이라이트 부분을 연하게 칠합니다.

11

142번(●)으로 씨앗 주변에 선을 그리듯 음영을 명확하게 넣고, 118번(●)으로 전체를 칠합니다. 121번(●)과 219번(●)을 번갈아 사용하며 전체적으로 딸기의 밀도를 높입니다.

12

132번(●)으로 딸기 위쪽의 하얀 부분을 연하게 칠하고 131번(●)으로 음영을 넣습니다.

13

187번(●)과 271번(●)으로 12번 과정에서 칠한 부분에 연하게 음영을 묘사합니다. 너무 진하게 그리지 않도록 주의합니다.

| 완성 |

14

완성작과 비교했을 때 부족한 디테일이나 색상을 이전 과 정에서 사용한 색연필들로 칠해 보완하면 딸기 완성입니다.

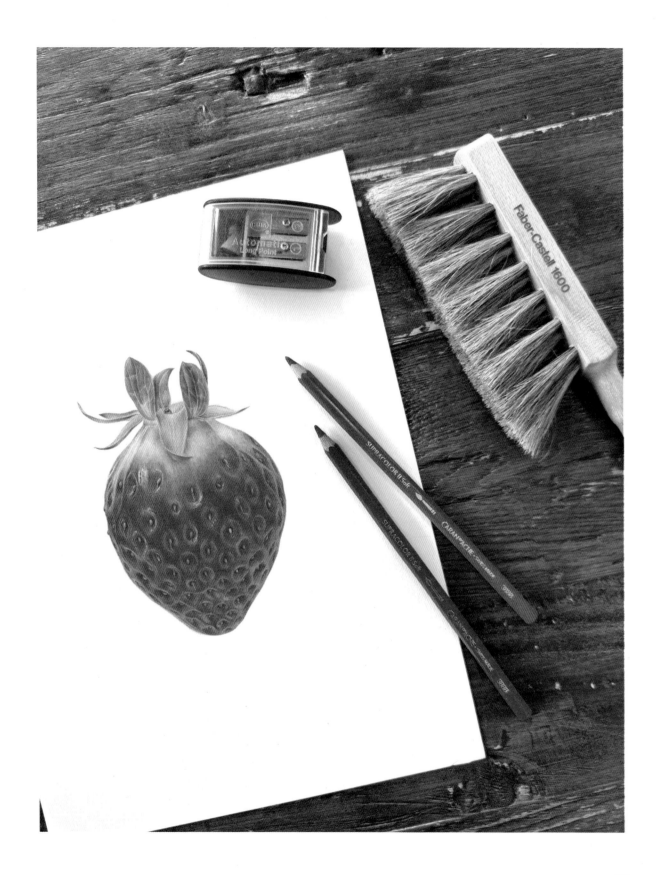

파인애플 Pineapple

[학명 : Ananas comosus]

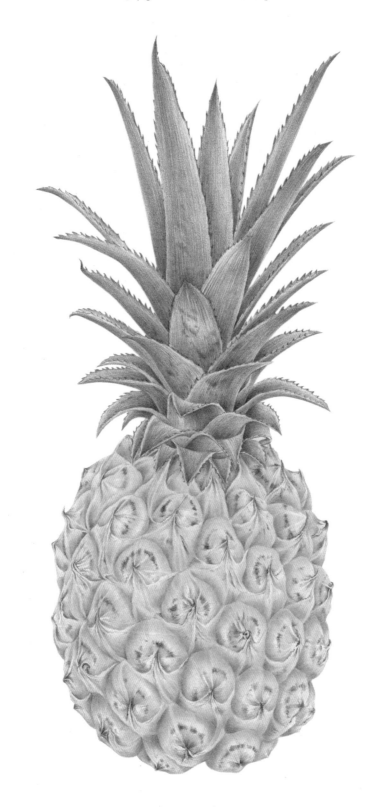

Color chip

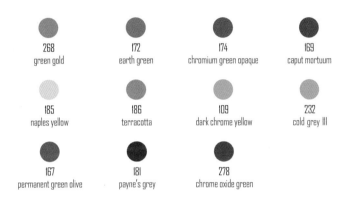

268
green gold

172
earth green

174
chromium green opaque

169
caput mortuum

185
naples yellow

186
terracotta

109
dark chrome yellow

232
cold grey III

167
permanent green olive

181
payne's grey

278
chrome oxide green

Level ★★★★★

대표적인 열대과일 중 하나인 파인애플은 열매의 모양이 마치 솔방울을 닮았다 하여 솔방울을 지칭하던 'Pineapple'에서 유래되었습니다(현재 솔방울은 파인애플과 구분하기 위해 'conifer cone'으로 명칭이 바뀌었습니다). 크라운이라 불리는 꼭지와 파인애플 열매의 껍질을 자세히 관찰하여 묘사해 봅니다.

1

종이에 파인애플 그림을 전사하고 연필선을 떡지우개로 살짝 지웁니다. 그다음 연필선을 따라 파인애플 껍질은 268번(●), 크라운은 172번(●)으로 연하게 그립니다. 이때 색연필선은 진하게 그리지 않도록 주의합니다.

 • 전사하는 방법은 'PART 1-2. 색연필 사용법 : 전사 방법 (p.27)'을 참고하세요.

• 색연필로 연필선을 따라 그리지 않고, 연필선에서 바로 작업을 시작해도 좋아요. 이 경우 필요한 부분만 조금씩 지우며 2번 과정부터 시작하세요.

| 파인애플 껍질 1 |

2

채색하기 전 채색 방향을 확인하고 268번(●)으로 파인애플 껍질의 디테일을 살리며 한 칸씩 채색합니다. 사진을 참고해 밝은 부분은 남기고 음영을 넣어 전체적으로 묘사합니다.

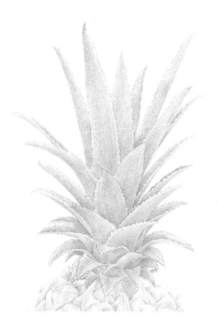

3

172번(●)으로 크라운을 세로 방향으로 고르게 칠합니다. 잎이 겹쳐지는 부분은 서로 구분이 되도록 밝고 어두운 부분을 확인하며 묘사하고, 가장자리의 작은 톱니 모양은 색연필을 뾰족하게 유지하여 선을 세밀하게 그립니다.

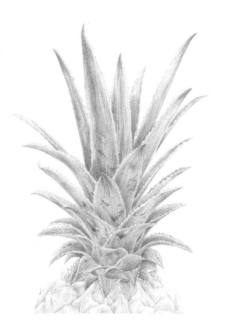

4

174번(●)으로 크라운 안에 있는 긴 선들을 묘사합니다. 선에 강/약을 주며 묘사하고 얼룩덜룩한 디테일도 잘 관찰하여 채색합니다.

🍍 선에 강/약을 줄 때는 'PART 1-2. 색연필 사용법 : 필압 조절하기(p.20)'를 참고하세요.

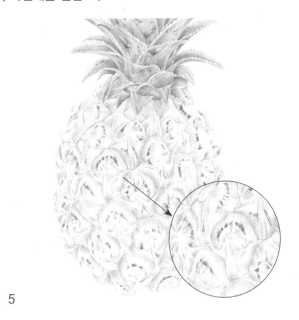

5

169번(●)으로 파인애플 껍질의 디테일을 묘사합니다.
조각마다 짧은 선을 이용해 곡선이 되도록 그립니다.

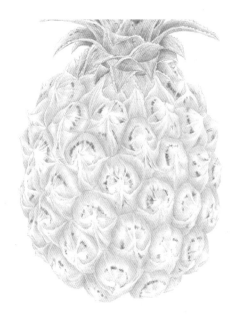

6

185번(●)으로 2번 과정의 채색 방향을 참고하여 전체
적으로 밀도를 높입니다. 이때 가장 밝은 부분은 하얗
게 남겨두고 칠하지 않습니다. 과정 사진에서 하얀 부
분이 잘 보이지 않으면 완성작을 참고합니다.

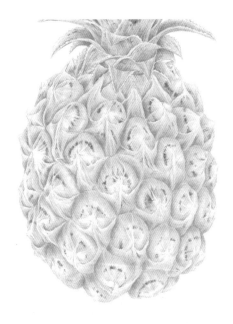

7

186번(●)으로 음영을 묘사하고 185번(●)으로 블렌딩
하며 노란색의 밀도를 높입니다.

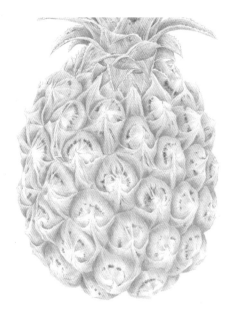

8

다시 한번 전체적으로 밀도를 높입니다. 186번(●)으
로 음영을 넣고, 109번(●)으로 블렌딩하여 밝게 채색합
니다.

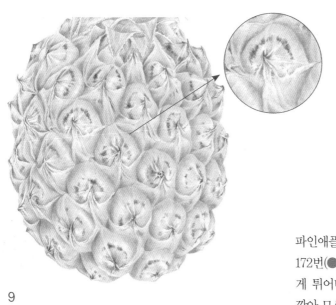

9

파인애플의 껍질을 한 칸씩 자세하게 관찰합니다. 그다음 172번(●)과 232번(●)으로 작은 칸의 안쪽 중앙에 뾰족하게 튀어나온 부분을 묘사합니다. 이때 색연필을 뾰족하게 깎아 묘사하면 더욱 세밀하게 표현할 수 있습니다.

| 파인애플 크라운 2 |

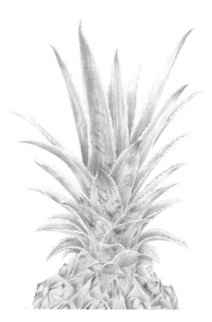

10

167번(●)으로 4번 과정에서 칠한 부분을 덧칠하며 디테일을 진하게 묘사합니다. 디테일을 묘사할 때 연한 선들은 172번(●)으로 그립니다.

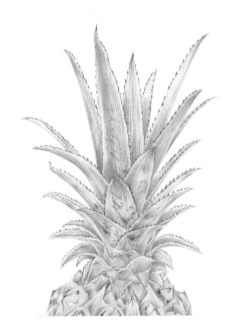

169번(●)으로 크라운의 가장자리에 뾰족하게 튀어나온 작은 톱니 모양을 묘사합니다. 색연필을 자주 깎아 뾰족한 상태를 유지하며 선에 강/약을 주어 그립니다.

🍍 선에 강/약을 줄 때는 'PART 1-2. 색연필 사용법 : 필압 조절하기(p.20)'를 참고하세요.

11

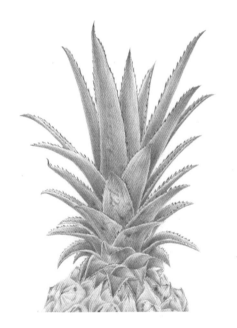

172번(●)으로 크라운 전체에 밀도를 높입니다. 밝은 부분은 연하게 채색하고, 어둡거나 잎이 겹쳐지는 부분은 덧칠하여 진하게 채색합니다. 174번(●)으로 어두운 부분을 칠하고 크라운에 보이는 선을 한 번 더 선명하게 그립니다.

12

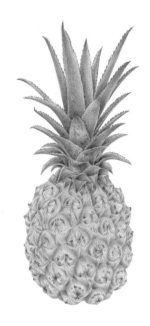

13

181번(●)과 278번(●)을 사용하여 크라운의 어두운 부분을 채색합니다. 완성작과 비교했을 때 부족한 디테일이나 색상을 이전 과정에서 사용한 색연필들로 칠해 보완하면 파인애플 완성입니다.

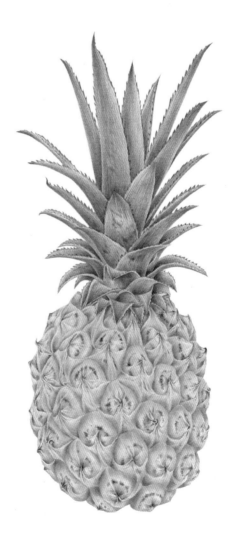

쌈추 Korean cabbage

[학명 : Brassica lee ssp. namai cv. Ssamchoo]

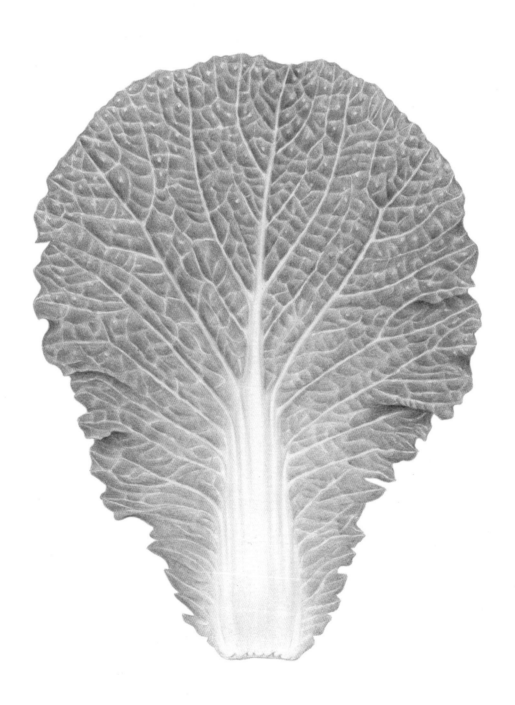

Color chip

167
permanent green olive

170
may green

168
earth green yellowish

278
chrome oxide green

270
warm grey I

230
cold grey I

180
raw umber

103
ivory

Level ★★★★★

배추와 양배추의 종간교잡을 통하여 탄생한 것으로 잎의 색이나 느낌
은 배추와 비슷합니다. 쌈추는 그물맥잎의 채소로 잎맥을 하나하나 관
찰하고 세맥까지 섬세하게 묘사해야 하므로 너무 작게 그리지 않도록
합니다.

1

종이에 쌈추 그림을 전사하고 연필선을 떡지우개로 살짝 지웁니다. 그다음 연필선을 따라 잎과 잎맥은 168번(●), 중앙의 하얀 쌈추 줄기는 230번(●), 쌈추 줄기 끝의 뜯어진 부분은 180번(●)으로 연하게 그립니다. 이때 색연필선은 진하게 그리지 않도록 주의합니다.

- 전사하는 방법은 'PART 1-2. 색연필 사용법 : 전사 방법 (p.27)'을 참고하세요.
- 색연필로 연필선을 따라 그리지 않고, 연필선에서 바로 작업을 시작해도 좋아요. 이 경우 필요한 부분만 조금씩 지우며 2번 과정부터 시작하세요.

| 쌈추 잎 |

2

167번(●)으로 쌈추 잎을 전체적으로 묘사합니다. 작은 세맥까지 칸칸이 하나하나 묘사하며 음영과 디테일을 표현합니다. 작은 부분을 칠할 때는 뾰족하게 깎은 색연필을 굴리면서 채색하는 것이 좋으며, 줄기와 맞닿는 부분은 채색하지 않고 남겨둡니다.

3

170번(⬤)으로 2번 과정에서 남겨두었던 줄기와 맞닿은 잎을 채색합니다. 이때 잎맥을 연하게 묘사하며 채색합니다.

4

167번(⬤)으로 2번 과정에서 채색한 초록 잎을 같은 방법으로 다시 한번 칠해 밀도를 높입니다.

5

168번(⬤)으로 3번 과정에서 채색한 밝은 잎에 음영을 넣어 잎맥을 묘사합니다. 그다음 170번(⬤)으로 한 번 더 칠해 밝게 밀도를 높입니다.

6

278번(⬤)으로 전체적으로 연하게 음영을 넣습니다. 그림을 멀리서 보면서 부족한 부분에 168번(⬤), 167번(⬤), 170번(⬤)을 번갈아 사용하여 색을 섞어 밀도를 높입니다.

7

쌈추 줄기의 모양을 자세히 관찰합니다. 270번()으로 측맥과 세맥을 연하게 칠하고 하얀 줄기에 보이는 세로 선도 그립니다. 그다음 같은 부분에 230번(●)으로 음영을 넣어 색을 섞어줍니다.

8

9

180번(●)으로 쌈추 줄기의 끝부분을 연하게 묘사해 살짝 시든 느낌을 표현합니다. 그다음 103번()과 170번(●)으로 줄기의 아랫부분을 번갈아 칠하면서 은은한 연둣빛이 돌도록 채색합니다.

완성작과 비교했을 때 부족한 디테일이나 색상을 이전 과정에서 사용한 색연필들로 칠해 보완하면 쌈추 완성입니다.

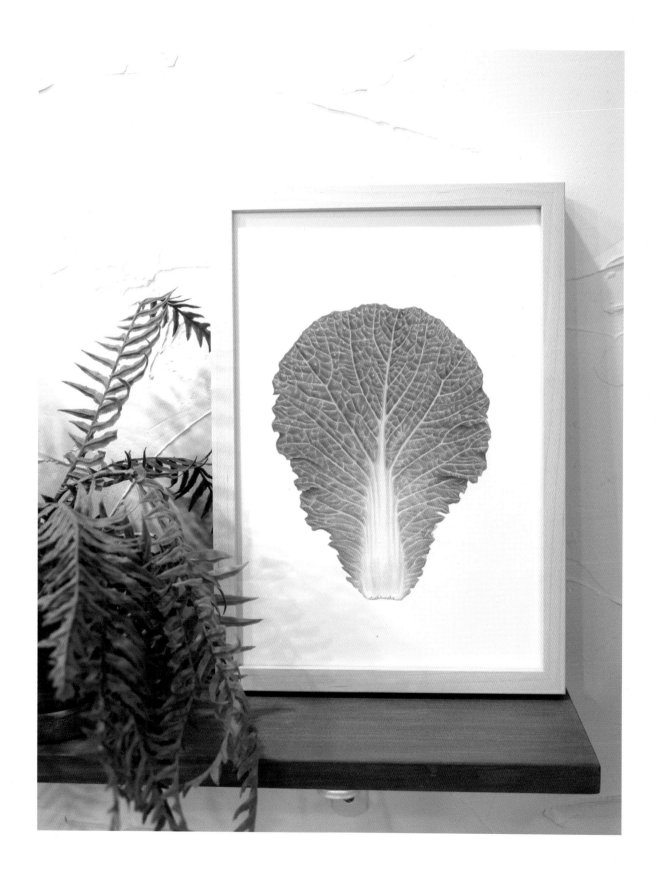

콜라비 Kohlrabi

[학명 : Brassica oleracea 'Gongylodes Group'L.]

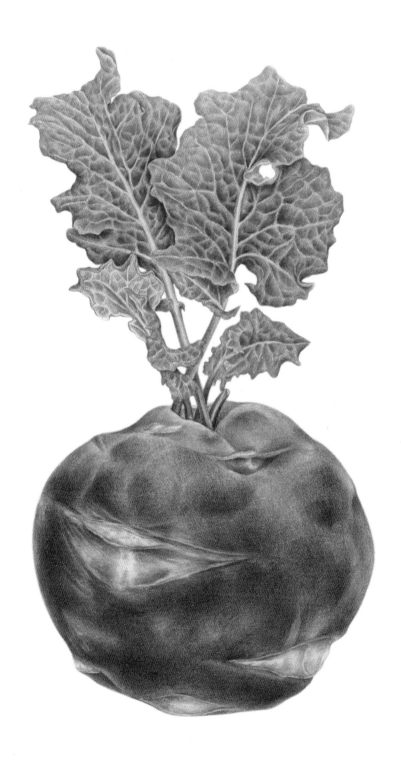

Color chip

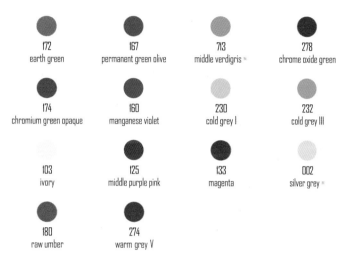

172
earth green

167
permanent green olive

713
middle verdigris ※

278
chrome oxide green

174
chromium green opaque

160
manganese violet

230
cold grey I

232
cold grey III

103
ivory

125
middle purple pink

133
magenta

002
silver grey ※

180
raw umber

274
warm grey V

※ 713번 : 까렌다쉬 루미넌스 6901
※ 002번 : 까렌다쉬 수프라컬러 소프트 수성 색연필

Level ★★★★

섬유질이 풍부한 콜라비는 독일어로 양배추(kohl)와 순무(rabi)를 합친
채소입니다. 콜라비는 줄기의 끝부분이 비대해지면서 순무처럼 변하는
데 양배추의 단맛과 순무의 아삭한 식감을 가지고 있습니다. 콜라비를
그릴 때는 특유의 자줏빛과 굴곡을 자연스럽게 표현하고 그물맥잎을 잘
관찰하여 신선한 잎을 묘사하도록 합니다.

1

종이에 콜라비 그림을 전사하고 연필선을 떡지우개로 살짝 지웁니다. 그다음 연필선을 따라 알줄기는 160번(●), 반달 모양으로 줄기가 잘린 부분은 180번(●), 잎은 172번(●)으로 연하게 그립니다. 이때 색연필선은 진하게 그리지 않도록 주의합니다.

🌱 • 전사하는 방법은 'PART 1-2. 색연필 사용법 : 전사 방법 (p.27)'을 참고하세요.

• 색연필로 연필선을 따라 그리지 않고, 연필선에서 바로 작업 을 시작해도 좋아요. 이 경우 필요한 부분만 조금씩 지우며 2번 과정부터 시작하세요.

← 앞부분만
채색하기

2

172번(●)으로 왼쪽 잎의 잎맥을 묘사하며 채색합니다. 주맥 과 측맥, 세맥을 피해 음영을 넣어 이파리에 볼록한 느낌을 줍니다. 바로 아래의 작은 잎은 앞부분만 채색하고, 뒷부분 은 잎맥만 선으로 강/약을 주어 그립니다. 이때 색연필은 자 주 깎아 심을 뾰족한 상태로 유지하며 그려야 깔끔하게 그릴 수 있습니다.

🌱 선에 강/약을 줄 때는 'PART 1-2. 색연필 사용법 : 필압 조절 하기(p.20)'를 참고하세요.

3

172번(●)으로 오른쪽 잎의 잎맥을 묘사하며 채색합니다. 2번 과정과 같은 방법으로 채색하되 오른쪽 잎은 왼쪽 잎보다 밝게 칠합니다. 왼쪽 잎과 겹치지 않도록 주의하고 아래의 작은 잎도 같은 방법으로 칠합니다.

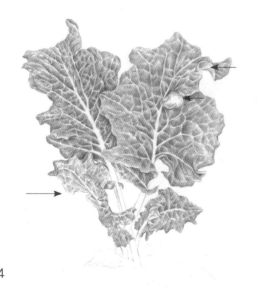

4

167번(●)과 172번(●)으로 왼쪽과 오른쪽 잎을 번갈아 가며 채색해 자연스럽게 색을 섞습니다. 잎을 채색할 때는 안쪽은 어둡고 바깥으로 갈수록 점점 밝아지도록 그러데이션에 신경 쓰고, 잎이 겹치는 부분은 서로 분리가 되도록 왼쪽은 짙게 오른쪽은 연하게 채색해 앞뒤의 느낌을 분명하게 줍니다. 713번(●)으로 잎의 가장자리를 밝게 묘사하고, 172번(●)으로 왼쪽 아래 작은 잎의 뒷면과 오른쪽 잎의 구멍 난 부분, 끝부분에 뒤집힌 부분도 잎맥만 남기고 연하게 칠합니다.

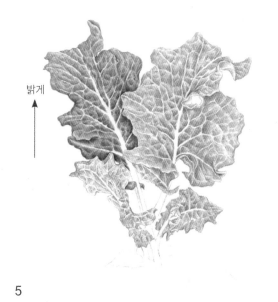

밝게

5

278번(●)으로 왼쪽 잎을 좀 더 어둡게 채색합니다. 이때 잎의 윗부분은 빛을 받는 부분이니 위로 갈수록 밝아지도록 자연스럽게 묘사합니다. 그다음 167번(●), 172번(●), 713번(●)을 번갈아 가며 사용해 잎에 전체적으로 밀도를 높입니다.

어둡게

6

오른쪽 잎을 채색합니다. 오른쪽 잎은 왼쪽에서 오른쪽으로 갈수록 색상이 어두워지게 묘사합니다. 왼쪽 잎과 겹쳐지는 부분과 잎의 윗부분은 밝게 칠하고, 오른쪽 아래로 내려갈수록 278번(●)으로 음영을 넣어 채색합니다. 그다음 5번 과정과 동일하게 167번(●), 172번(●), 713번(●)을 번갈아 가며 사용해 잎에 전체적으로 밀도를 높입니다.

7

172번(●)으로 왼쪽 아래 작은 잎의 뒷면을 채색해 밀도를 높이고 174번(●)으로 잎맥의 음영을 묘사합니다. 오른쪽 잎의 뒷면과 아래의 작은 잎은 167번(●), 174번(●), 172번(●)을 함께 사용하여 밀도를 높입니다.

| 콜라비 줄기 | ────────────────────────

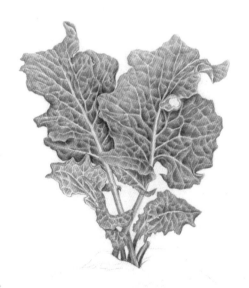

8

160번(●)으로 콜라비의 줄기를 연하게 칠합니다. 위로 올라갈수록 색상을 더 연하게 칠해 자연스럽게 그러데이션하고, 그 위를 230번(●)으로 연하게 덧칠합니다. 줄기끼리 서로 겹치는 부분은 160번(●)을 조금 더 진하게 칠하고 232번(●)으로 음영을 묘사합니다. 그다음 103번()으로 2번~7번 과정에서 남겨둔 잎맥을 전체적으로 연하게 칠하고, 232번(●)으로 음영을 넣습니다.

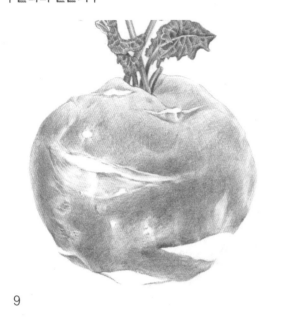

160번(●)으로 알줄기의 굴곡을 묘사하며 전체적으로 연하게 채색합니다. 넓은 면적을 칠해야 하므로 여러 방향으로 필압을 조절하며 면을 채우고, 알줄기의 밝고 어두운 부분도 함께 묘사합니다. 이때 줄기가 잘린 반달 모양 부분은 채색하지 않고 남깁니다.

🌱 넓은 면적을 칠할 때는 'PART 1-2. 색연필 사용법 : 다양한 방향으로 채색하기(p.23)'를 참고하세요.

9

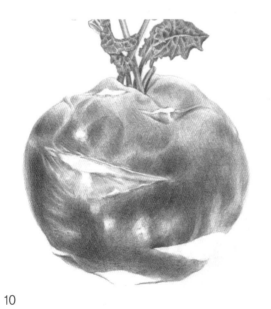

10

125번(●)으로 알줄기를 전체적으로 칠하면서 어두운 부분에 음영을 넣고 밀도를 높여 굴곡을 묘사합니다. 밝은 부분은 자연스럽게 그러데이션합니다.

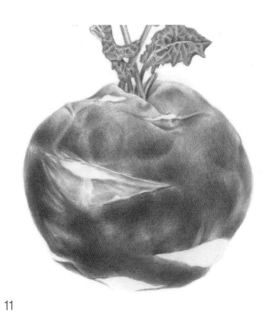

11

133번(●)으로 알줄기의 아랫부분에 음영을 넣고, 125번(●)으로 블렌딩하며 밀도를 높입니다. 밝은 부분은 002번(○)으로 은은하게 칠해 연한 회색빛이 보이도록 합니다.

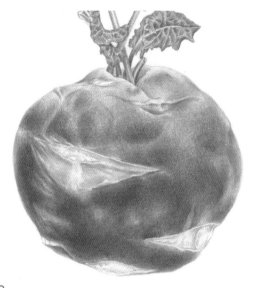

12

180번(●)으로 줄기를 자르면서 생긴 반달 모양에 디테일을 묘사하며 연하게 채색합니다.

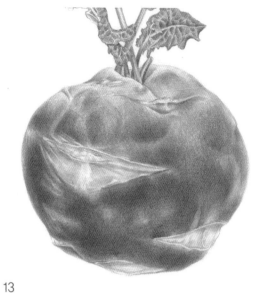

13

274번(●)으로 12번 과정에서 칠한 반달 모양에 음영을 넣고, 103번()을 사용해 전체적으로 연하게 덧칠하여 색상이 자연스럽게 섞이도록 묘사합니다.

| 완성 |

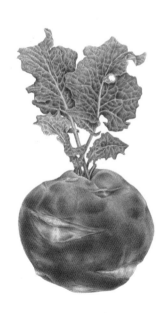

14

완성작과 비교했을 때 부족한 디테일이나 색상을 이전 과정에서 사용한 색연필들로 칠해 보완하면 콜라비 완성입니다.

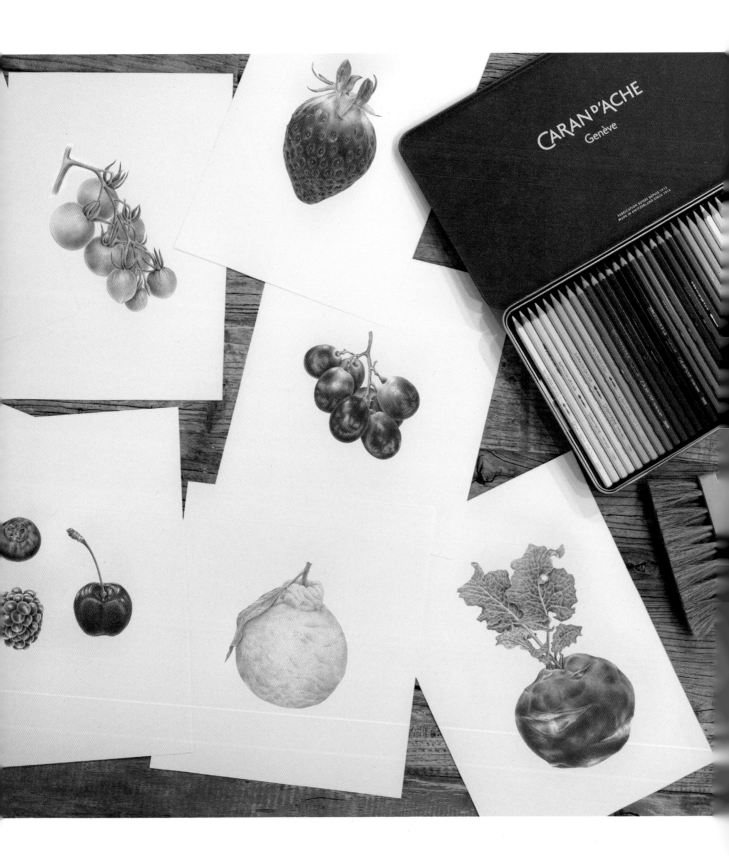

보태니컬 아트를
경험하는 시간

※ 책에서 그린 모든 작품의 도안이 수록되어 있습니다. 그리고자 하는 그림
 의 도안을 찾아 해당 페이지를 자른 뒤 복사하여 사용하는 방법을 추천합
 니다.

Cherry

Mini carrot

Mini apple

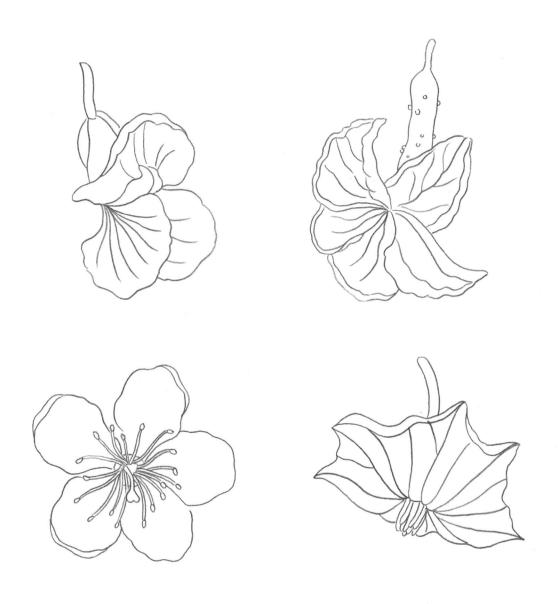

Fruit & Vegetable Flowers

Netted venation *Parallel vein*

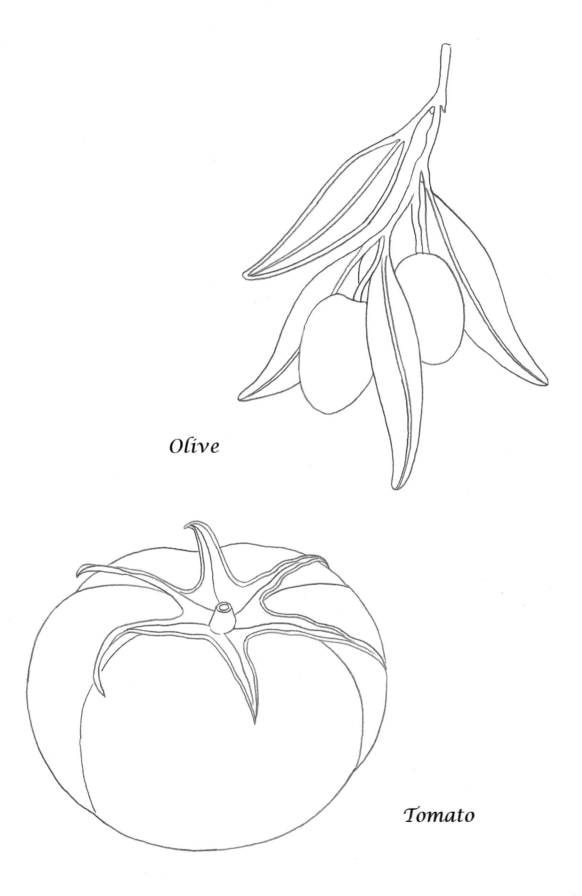

Olive

Tomato

Apricot

Banana

Blueberry

Vinesweet

Cranberry bean

Eggplant

Asparagus

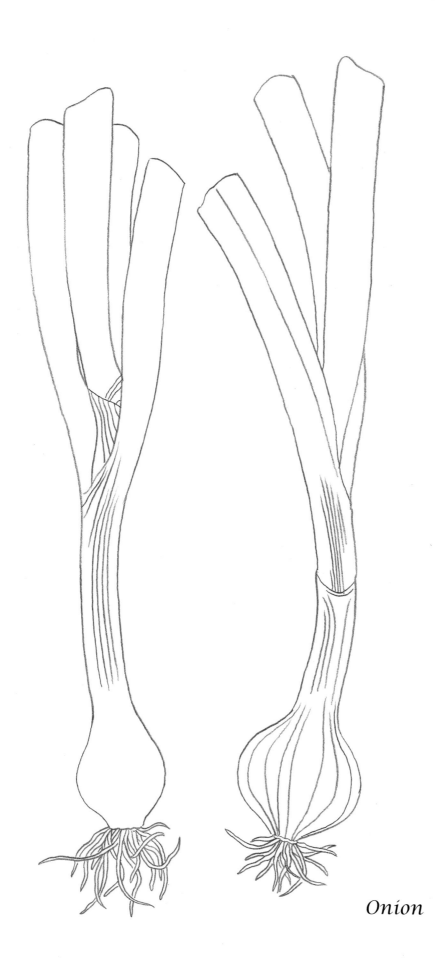

Onion

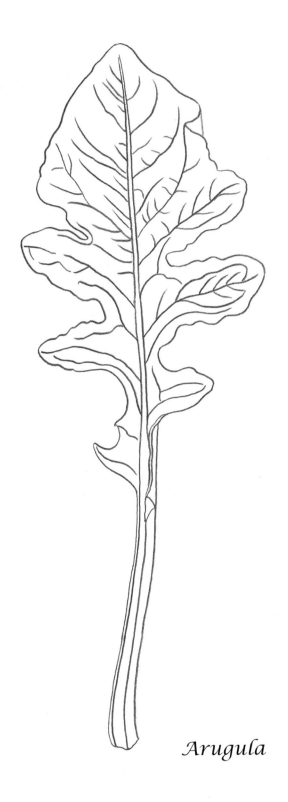

Arugula

Brussels sprouts

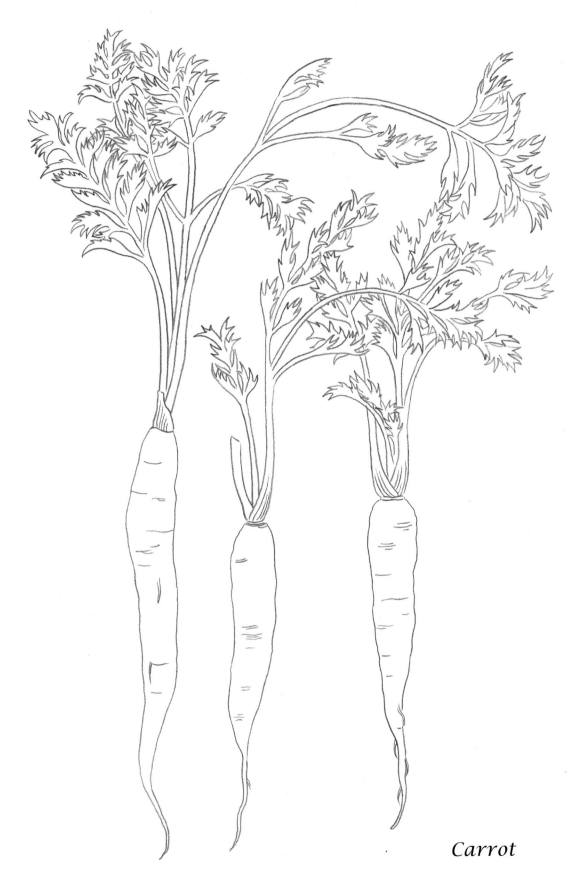

Carrot

Radish

Blueberry

Blackberry

Cherry

Grape

Hallabong

Cherry tomato

Watermelon

Strawberry

Pineapple

Korean cabbage

Kohlrabi

색연필로 누구나 쉽게 그리는 열매와 채소

베지터블 보태니컬 아트

개 정 1 판 1 쇄 발 행	2024년 06월 10일
초 판 발 행	2021년 04월 05일
발 행 인	박영일
책 임 편 집	이해욱
저 자	제니리
편 집 진 행	강현아
표 지 디 자 인	하연주
편 집 디 자 인	김지현
발 행 처	시대인
공 급 처	(주)시대고시기획
출 판 등 록	제 10-1521호
주 소	서울시 마포구 큰우물로 75 [도화동 538 성지 B/D] 6F
전 화	1600-3600
홈 페 이 지	www.sdedu.co.kr

I S B N	979-11-383-7091-2[13650]
정 가	23,000원

시대인은 종합교육그룹 (주)시대고시기획 · 시대교육의 단행본 브랜드입니다.

Grape

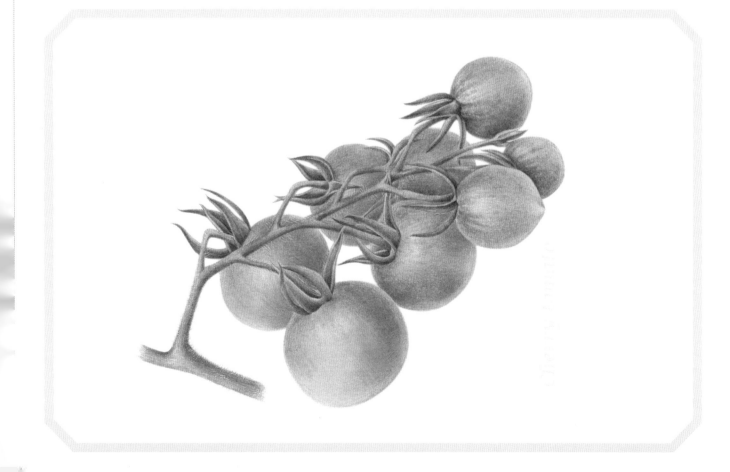

To.

From.

To.

From.